U0011959

好感空間色彩學

懂設計更要懂色彩怎麼玩

Interior
Colour
Design

CONTENTS
目錄

Chapter 3

Colour
&
Space

※ 受限於四色印刷技術，本書提供之實景照片及色塊，與實際漆色略有差別，選色請以得利色卡為主。

CHAPTER 1

The Power of Colour

跳脫空間中的平面與立面，超然於線條、建材之外，色彩
既無形體亦無框架，卻是一門活的學問，時時刻刻都有新
的顏色不斷被重新定義、使用，顏色之於室內設計，有著
舉足輕重的影響價值。若能以顏色感受形塑空間印象，自
然能在環境中創造無窮的驚喜與樂趣。

走進一個空間，比起其它物件，環境中色彩的組合搭配，往往成就了每個人對室內環境的第一印象，換句話說，整體色彩在空間中的視覺感受，幾乎可說是室內設計最基本也是最重要的關鍵，空間中色彩選配的好壞，往往能烘托出場所精神，更大大影響了室內設計的整體效果。

無論想要呈現活潑歡樂氣息的氛圍，還是能舒適放鬆的感受，室內天、地、壁以及傢具、軟件的色彩搭配，永遠有著舉足輕重的關聯，想要塑造地域性的區隔，或培養情境氛圍，亦或是掌握風格創造永久耐看的色彩組合，那麼更要了解色彩中明、暗、光、影以及彩度、色調的相互關係。

Colour Tone
色彩，
無所不在

想要進一步了解色彩、掌握色彩，那麼就得先了解色彩中最重要的兩大環節—色調（Tone）與色相，而其中色調包含了明度與彩度，日本色彩研究所曾針對色彩中色調做了十分詳盡的解析，透過邏輯性的圖示排列，也能幫助設計師運用色調的光影觀念更完整的組織色彩的關係體系，透過清楚的排列與圖示陳述，也更能充分掌握色彩的運用模式。

日本PCCS色彩體系（Practical Color Co-ordinate System），主要將四原色—紅、黃、綠、藍透過人的視覺感覺差異加入了間隔色彩，使每一色調都能再擴充成色調環，每一環節可以是8色、12色、24色或48色的種類。藉由四種色相的相對方向，也能從中確立出每個顏色的心理補色色彩。對於設計師及使用色彩者來說，將能幫助建立更清楚的邏輯。

值得一提的是，其中「非彩色」的部分，由白至黑的5個階層，亦說明了由明至暗對於色彩的表現，在彩度與明度兩大階層之下，共定義出12組色輪，每一組皆被賦予了視覺上的象徵意義。

PCCS色彩氛圍表

圖表提供 @Left Yang

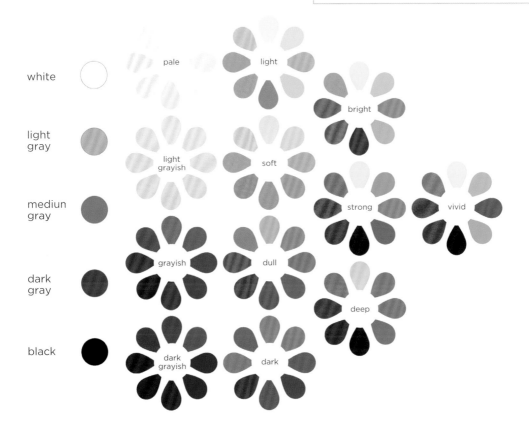

white

light gray

mediun gray

dark gray

black

pale　light　bright　soft　strong　vivid
light grayish　grayish　dull　deep　dark grayish　dark

彩色色輪的氛圍呈現

● vivid　亮麗的、鮮艷的　　　　light　清爽的、淡色的　　　　pale　輕薄的、素雅的
● bright　明亮的、開朗的　　　　soft　柔軟的、溫和的　　　　light grayish　務實的、冷靜的
● strong　活潑的、搶眼的　　　　dull　沉悶的、守規的　　　　● grayish　陰鬱的、穩定的
● deep　保守的、沉著的　　　　● dark　低調的、暗色調　　　● dark grayish　厚重的、剛硬的

Hue Circle |
色彩的
神秘關係

不同於衣著穿搭，空間色彩往往大範圍的佔據視線，用色如果太過濃艷，容易造成視覺疲勞，也難以讓人感到放鬆；由於色彩的喜好十分主觀，很多室內設計師偏好選擇安全牌，像是以全然的白色、淡黃色等作為室內的主色，但看久了會愈來愈覺乏味，更少了對於空間的歸屬感。

其實，色彩是對空間最強而有力的陳述語彙，透過色彩形塑室內風格，也是最聰明且有效的運用，也有些室內設計師擅用色彩中的彩度、明度切換，創造出想要呈現的空間氛圍，而天馬行空的色彩選配，對於各種商業空間強化印象的需求來說，更是如虎添翼！

如何透過色彩詮釋每種空間中的表情？又如何能以最不會出錯的方式，選配出最耐看、禁得起時間考驗的風格？色彩，其實萬變不離其宗，掌握不同的明度、彩度組合，就能塑造各式風格。瑞士設計師約翰・伊登（Johannes Itten）將色彩依三原色紅、黃、藍兩兩相調和，創造了12色相環，在色環之中能使任何色相都有正確位置，既不紛亂、也不混淆，透過色環所帶出的色彩順序，則恰好與彩虹的色帶順序完全相同。12色相環圖表不僅規格化了色彩排列，讓六對補色也能分別置於直徑兩端對立位置上，可輕易辨認出每個顏色的色相階層與屬性。

運用在空間設計實務方面，則能透過環狀的色域分析，找到對比色、相近色與中間色，一旦決定了主要用色，再依色環中的相近色（色相環圖中，相鄰的兩色）作為次要色，並找出最聚焦的對比色（色相環圖中直線兩端的顏色，又稱補色）作為局部跳色，從色相環的邏輯中決定用色組合，再依想要的風格氛圍決定各種色彩的配比，自然能為自己量身訂做出百看不厭的好色計！

色相環

圖表提供 @Left Yang

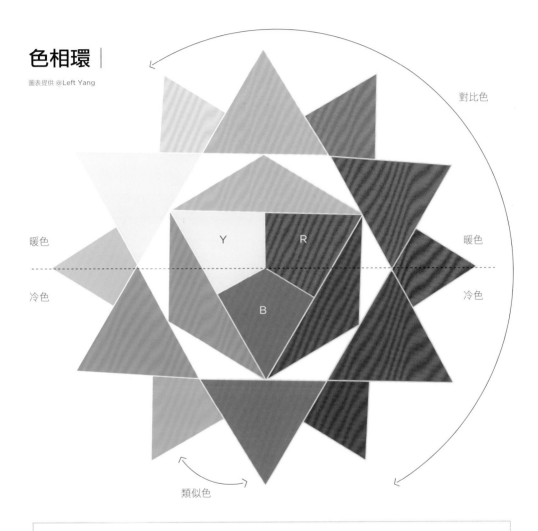

對比色

暖色

冷色

暖色

冷色

類似色

約翰・伊登的色彩論述

- 三原色｜紅 R、黃 Y、藍 B
- 對比色｜在色環圖中，相對成 180 度，也就是直線兩端的顏色，互為對比色（又稱為補色）。
- 類似色｜在色環圖中，相鄰的兩色即為類似色。
- 暖色與冷色｜兩個中性色為界，紅、橙、黃等為暖色，綠、藍綠、藍等為冷色。

Warm & Cool │
色彩溫度

空間中粉色、鵝黃最能詮釋陽光般柔軟的
暖意，也讓家居生活更多了一分歸屬感。

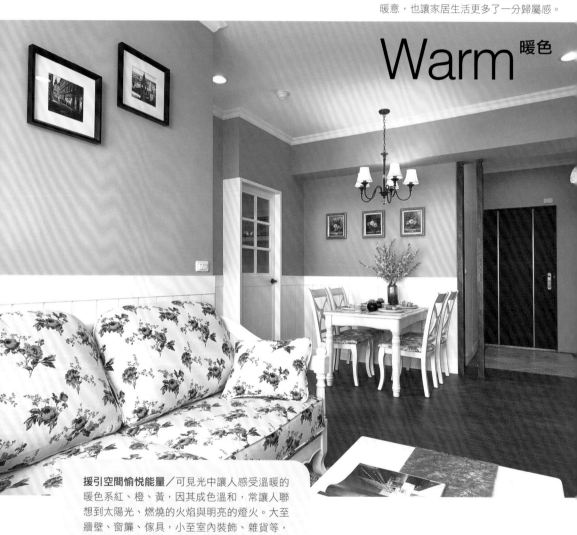

Warm 暖色

援引空間愉悅能量／可見光中讓人感受溫暖的
暖色系紅、橙、黃，因其成色溫和，常讓人聯
想到太陽光、燃燒的火焰與明亮的燈火。大至
牆壁、窗簾、傢具，小至室內裝飾、雜貨等，
運用這樣的色彩裝置的房間，給人溫暖、熱情、
具有律動感的快樂印象，空間中偏向明亮，常
視為前進色。圖片提供＠禾捷室內裝修

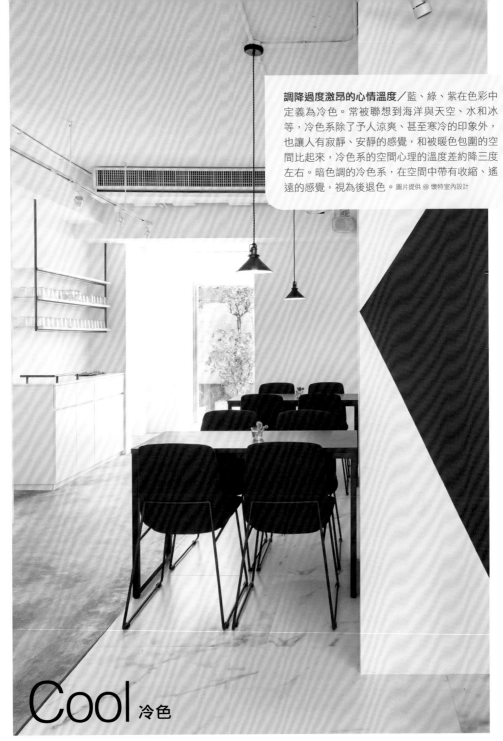

調降過度激昂的心情溫度／藍、綠、紫在色彩中定義為冷色。常被聯想到海洋與天空、水和冰等，冷色系除了予人涼爽、甚至寒冷的印象外，也讓人有寂靜、安靜的感覺，和被暖色包圍的空間比起來，冷色系的空間心理的溫度差約降三度左右。暗色調的冷色系，在空間中帶有收縮、遙遠的感覺，視為後退色。圖片提供 @ 懷特室內設計

Cool 冷色

透過色彩及材質、分明的藍與白，營造絕對清爽的室內空間，冷色搭配亦帶來絕對的冷靜。

Light & Dark │
色彩亮度

室內中明亮色即使反覆換色運用，亦不減空間中的明亮感，反而能帶來更多層次變化。

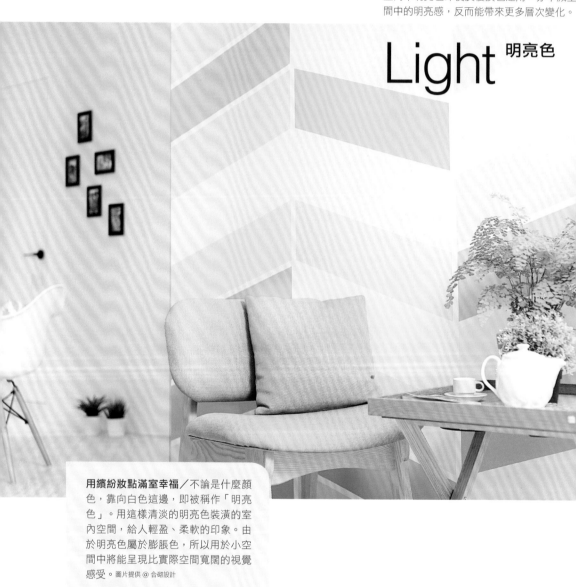

Light 明亮色

用繽紛妝點滿室幸福／不論是什麼顏色，靠向白色這邊，即被稱作「明亮色」。用這樣清淡的明亮色裝潢的室內空間，給人輕盈、柔軟的印象。由於明亮色屬於膨脹色，所以用於小空間中將能呈現比實際空間寬闊的視覺感受。圖片提供 @ 合砌設計

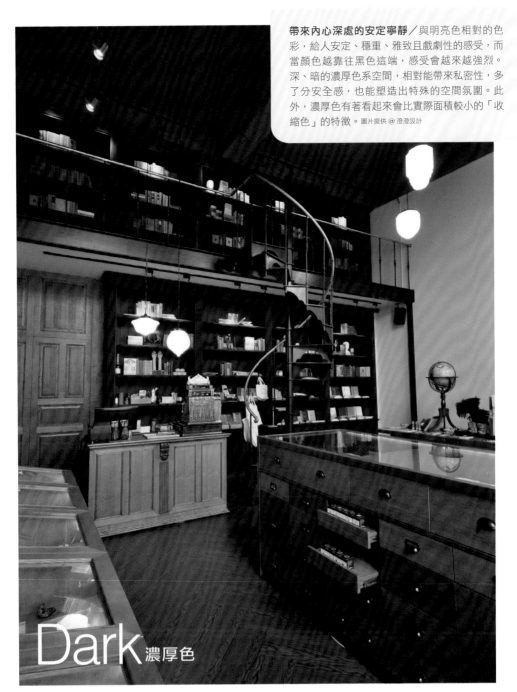

帶來內心深處的安定寧靜／與明亮色相對的色彩，給人安定、穩重、雅致且戲劇性的感受，而當顏色越靠往黑色這端，感受會越來越強烈。深、暗的濃厚色系空間，相對能帶來私密性，多了分安全感，也能塑造出特殊的空間氛圍。此外，濃厚色有著看起來會比實際面積較小的「收縮色」的特徵。圖片提供 @ 澄澄設計

Dark 濃厚色

運用濃重的色彩能創造空間中大器的質感，
同時也能帶來沉穩的氛圍。

Vivid & Neutral
色彩濃度

大紅、白、黑的強烈色彩，適用於店面商用領域，本案座落於人聲鼎沸的鬧區街頭，用空間設計與色彩建構出獨立不受擾的美食園地。

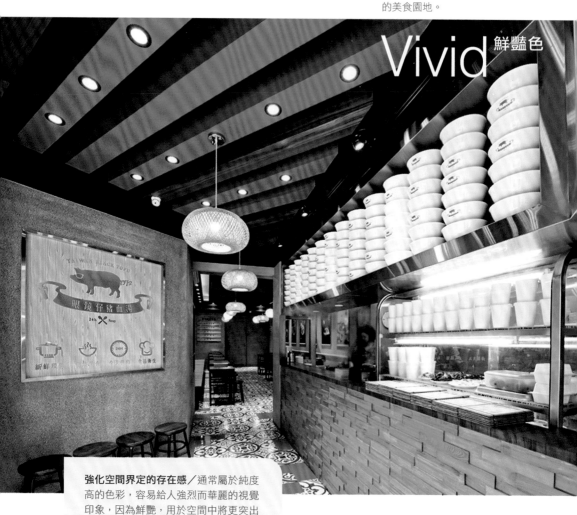

Vivid 鮮豔色

強化空間界定的存在感／通常屬於純度高的色彩，容易給人強烈而華麗的視覺印象，因為鮮艷，用於空間中將更突出於四周環境，也讓視覺感到強烈衝擊，這樣鮮明且純粹的色彩，最能給人有如從熱鬧的顏色中甦醒的感受。圖片提供@優士盟整合設計

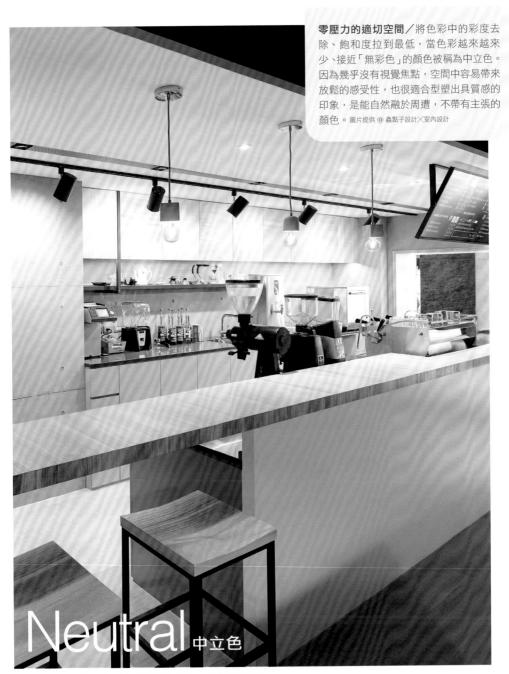

Neutral 中立色

為突顯高度專業性，設計師採用了全然的白色為空間打底，
原木材質雖為唯一語彙，卻成功柔化了白色空間中的冷硬的
立面線條。

Colour Feeling │
色彩氛圍

除了色彩帶來的視覺感受外，空間中的色彩同時受到光線
與格局、陳設而有所差異，不同的配色組合更將引導著室內無
形的氣氛與感受。

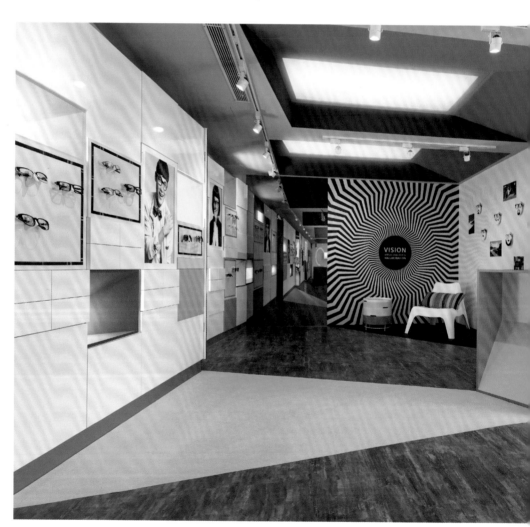

大面積的色帶不僅是最佳動線導引，明亮的色彩拼接同時也成功塑
造了讓人開心交流的互動氛圍。圖片提供 @ 優士盟整合設計

Communication & Welcoming
能和人開心交流的迎客氛圍

　　溫暖而活力滿滿的暖色調，能給予周遭明快的氣氛，並有著使人開始對話、互動、提昇情緒、促進食慾的效果，適合客廳與餐廳等場所，特別是可使用被稱為「溝通色」的黃色。而橘色則是營造生活的幸福感，可讓周遭氣氛一瞬間改變，且容易搭配。紅色本身擁有十分強烈、搶眼的能量，通常屬於跳色或與主色對比的局部性的使用。

Cheering up
提振精神的元氣氛圍

　　想要消除負面情緒、想要感受幸福的氣氛，空氣中屬於快樂的正能量其實是可以被製造的，不妨在空間中使用「快樂顏色」吧！以喜歡的顏色為前提，運用色相表鮮豔、明亮、有力量的高彩度色，將有滿溢彈跳的躍動感、提振氣氛等卓越的效果。即使只用喜歡的一種顏色，或是將幾種顏色做組合運用，使用互補色或對比色度高的組合，顏色的能量將大幅增加，達到事半功倍的效果。

Keeping Concentration
提升集中力的專注氛圍

　　工作室、書房等地方，因為是需要集中精神、使用腦力的場所，需要有「理性配色」。例如稍淺的藍色系和綠色系等，盡量降低暖色帶來的情緒張力，如果可以的話，再加上一點灰色讓彩度降低，將可使空間氣氛安靜穩定，自然集中力就能提升。據調查，冷色系有著延遲時間感的效果，被稱作是增加集中力與組織能力的好夥伴。

Relaxing |

撫慰心情讓人安定的放鬆氛圍

　　色彩不只有能刺激情緒、讓人提振精神的效果，當然也有能讓人鎮靜、安神的能量。曾有調查指出，當人體處在被藍色調包圍處所中，將能優化副交感神經，讓呼吸、脈搏和緩跳動，藍色、綠色、青色、紫色皆有同樣的效果。因為有著柔和與清涼感，適合與彩度不高的顏色搭配，可以帶來情緒上的寧靜與平和感。通常也會是是寢室、盥洗台、浴室等能廣泛運用的顏色。

Calming & Soothing |

能讓身心放鬆的寧靜氛圍

　　只想在空間中快速復原過度疲累的身心，則必需在色彩及空間設計上花下同等心思。不論何種色系都有令人放鬆的效果，能讓人產生放鬆這樣變化的顏色，可是十分廣泛的。只要使用不過度鮮豔、也不會太過沉重的色調，就能達到期望的寬心、舒適效果。除了選色之外，配色的和諧度是十分重要的，比起對比強烈的配色，色調相近的組合更容易營造緩和、舒適的空間氛圍。

跳脫固定的用色原則與理論，選擇自己喜歡的色彩也是一種獨一無二的快樂配色法。圖片提供 @ 明樓室內裝修

Life
In A New
Light

煥新視角・煥色精彩

得利色彩趨勢

　　每年的色彩預測是得利旗下專家們就社會、經濟趨勢進行分析，並對室內設計、建築、時尚，甚至美妝等當代潮流深入研究所得結果，這是作為全球塗料的領導品牌無可迴避的責任。

　　得利全球美學中心的設計與色彩專家，透過了解全球最新的政經社會趨勢發展、消費者觀點及各種最新資訊，進一步運用色彩去詮釋，提出最能適切描述 生活型態的色彩調性、組合、及裝飾形式。

重要潮流

　　隨著「真誠」與「實在」對現代人的重要性更甚以往，人們對生活裡各項要素也有了新看法，包含親朋、好友、工作、周圍環境，甚至生活中出現的小小確幸，因此，也必須跳脫以往，用煥然一新的眼光給予日常生活更新鮮的看法，如此一來，必定能在如常的軌道上擦出全新的火花，為生活帶來更多的不同與精彩！

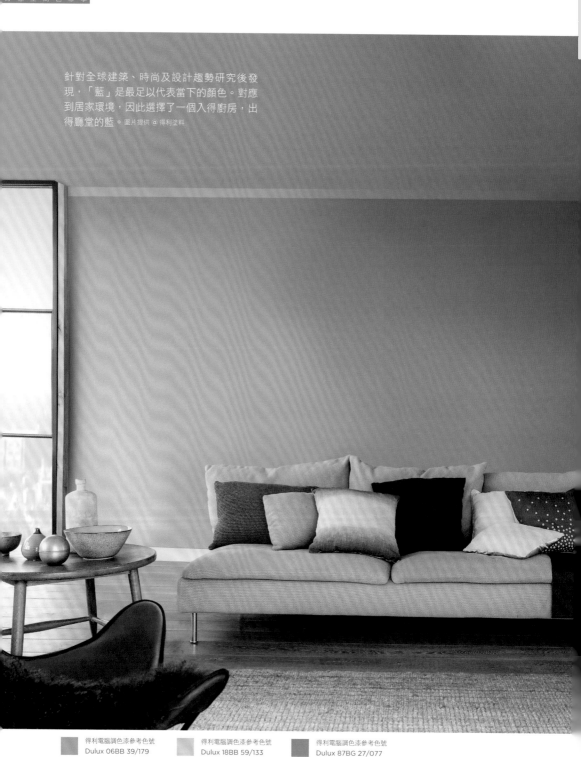

針對全球建築、時尚及設計趨勢研究後發
現，「藍」是最足以代表當下的顏色。對應
到居家環境，因此選擇了一個入得廚房，出
得廳堂的藍。圖片提供 @ 得利塗料

得利電腦調色漆參考色號
Dulux 06BB 39/179

得利電腦調色漆參考色號
Dulux 18BB 59/133

得利電腦調色漆參考色號
Dulux 87BG 27/077

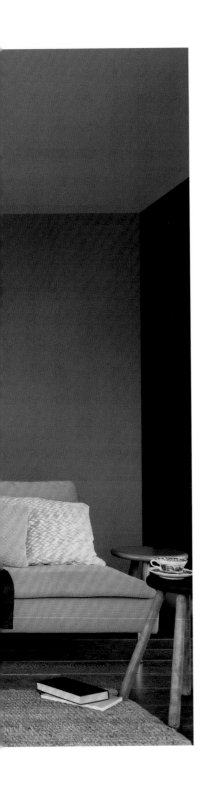

得利潮流趨勢年度色：

DENIM DRIFT

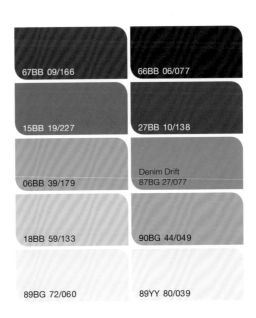

Denim Drift
87BG 27/077

丹寧湛藍

將熟悉的風格翻轉出全新的風貌！

抬頭看的天，是藍；身上的牛仔褲，是藍。

這麼熟悉又日常的藍，上了牆面，卻像個魔術師，

讓你熟悉的風格，翻轉出「很熟的新鮮感」風貌。

這種「熟悉又陌生」的精彩，

就是 Dulux 得利美學中心透過年度色彩—丹寧湛藍，搭配不同的色組所創造的新驚喜、所展現的趨勢生活態度。

67BB 09/166	66BB 06/077
15BB 19/227	27BB 10/138
06BB 39/179	Denim Drift 87BG 27/077
18BB 59/133	90BG 44/049
89BG 72/060	89YY 80/039

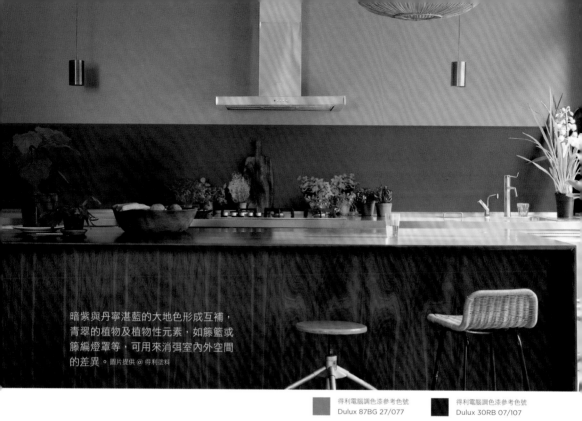

暗紫與丹寧湛藍的大地色形成互補，
青翠的植物及植物性元素，如藤籃或
藤編燈罩等，可用來消弭室內外空間
的差異。圖片提供 @ 得利塗料

得利電腦調色漆參考色號
Dulux 87BG 27/077

得利電腦調色漆參考色號
Dulux 30RB 07/107

浪漫 · 青潮

如果「家」是你的聖堂，你一定會喜
愛並運用這些酷炫的牆色，創造沉穩而又
吸引人的氛圍。用得利的年度色彩—丹寧
湛藍，讓大地綠與柔軟的紫色系更相襯，
讓青翠的植物串連整個空間。這個豐富又
具自然情調的色彩組合，特別適合愛地球
也愛自己的人士。它們能創造沉穩的感覺
，也是藉由年度色彩建議創造一個心靈空
間的關鍵。

Earth green
87YY 13/208

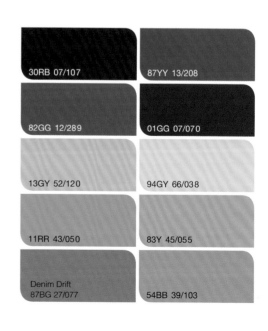

30RB 07/107	87YY 13/208
82GG 12/289	01GG 07/070
13GY 52/120	94GY 66/038
11RR 43/050	83Y 45/055
Denim Drift 87BG 27/077	54BB 39/103

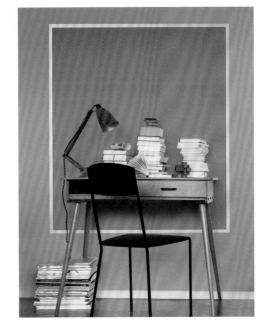

工作・宜家

　　明明在家，卻得乖乖工作！明明得工作，卻不想妥協在家的自在！你可以從空間色彩中找答案。

　　無論要布置一個從打開筆電到關燈都合用的起居室，或是在家裡用圖形、色塊特定出一個工作用的角落，「對比」是打造同時適合工作和休閒空間的最佳工具。這裡不需另隔一個專用的書房，而是用強烈的褐黃色方塊標示出房間中書桌的位置。丹寧湛藍，則是無庸置疑的最佳對比選項，協助你在活潑的工作區之外，創造出舒適、安定生活空間的色彩選項。

「框限」是在工作家屋中特定出工作區的關鍵。一個褐黃色的方塊讓書桌區域形成焦點，活潑的色彩既振奮精神，也給了忙碌的桌區一個最適切的背景。這樣的安排也特別適合小空間。圖片提供 @ 得利塗料

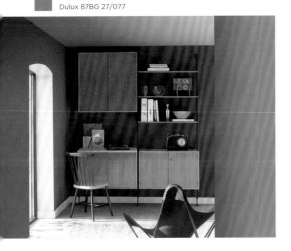

09BB 07/008	49BB 19/182
Denim Drift 87BG 27/077	34YY 31/502
20GY 46/067	67YR 56/055
54YY 46/065	77YR 26/391
54YY 22/044	21YR 13/383

得利電腦調色漆參考色號
Dulux 66YY 61/648

得利電腦調色漆參考色號
Dulux 29YR 27/355

分享・獨佔

　　用塗料色彩創造屬於所有人的空間，卻無損你所堅持的美感。

　　如何創造一個讓所有人共享，又能反映個人特質的空間牆面？讓溫暖而熱情的色彩一起工作吧！在亮霓虹、桃紅和櫻桃色中，加入足以穩定大局的丹寧湛藍；能夠顯現每個色彩的特質，又不必為了整體統合做出妥協。這組色彩不僅適用於家庭，任何樂於分享的人都會被這個奪目調色盤吸引。

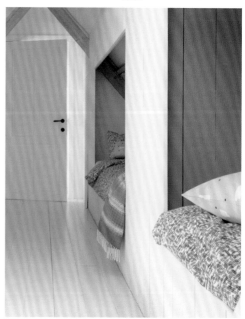

這組色彩具有共享性。單獨使用能創造出屬於個人的小角落，合併一起又能產生裝飾上的凝聚力。圖片提供
@ 得利塗料

得利電腦調色漆參考色號
Dulux 66YY 61/648

得利電腦調色漆參考色號
Dulux 26RR 73/037

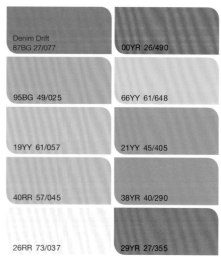

Denim Drift 87BG 27/077	00YR 26/490
95BG 49/025	66YY 61/648
19YY 61/057	21YY 45/405
40RR 57/045	38YR 40/290
26RR 73/037	29YR 27/355

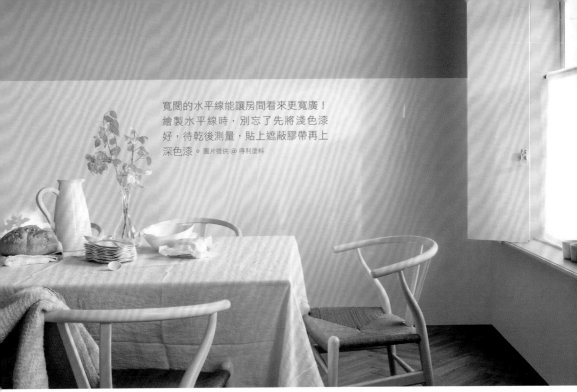

寬闊的水平線能讓房間看來更寬廣！
繪製水平線時，別忘了先將淺色漆
好，待乾後測量，貼上遮蔽膠帶再上
深色漆。圖片提供 @ 得利塗料

得利電腦調色漆參考色號
Dulux 83YY 89/055

 得利電腦調色漆參考色號
Dulux 87BG 27/077

心斂 · 奢華

　　中性低調的色彩組合能讓人專注於記憶與體驗。

　　「體驗比擁有更有價值」。從「心」出發，新的
奢華觀念方興未艾，這組退縮到幾乎像是背景的色彩
正反映出這個新趨勢。這裡集合了最最中性的幾個顏
色，讓「丹寧湛藍」跳出來。為完整反映視覺效果，
建議家中只需幾件，少量，但精挑細選的上好傢具或
傢飾品。比如喀什米爾質料的織品或是細緻的實木桌
子。讓我們用生活為所有值得體驗的好物讚頌。

Neutral color
96YR 46/065

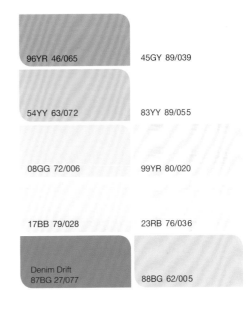

96YR 46/065

45GY 89/039

54YY 63/072

83YY 89/055

08GG 72/006

99YR 80/020

17BB 79/028

23RB 76/036

Denim Drift
87BG 27/077

88BG 62/005

CHAPTER 2

Think about the COLOUR

不僅止於色彩與色彩的搭配，空間配色更跨越了點、線、面，必需考量環境中的光影變化、氛圍及個人偏好等諸多重點。關於空間中的色彩與質感的呼應與呈現，頂尖的室內設計師會如何思考？讓我們來一探究竟！

掌握色彩，輕鬆創造
空間多元功能與風格調性

睿豐空間規劃設計

睿豐空間規劃設計
林昌毅、王淑樺

房子是幸福的容器，人才是容器裡的主角，而我們不過是將容器改造成適合裝載幸福夢想的樣子。睿豐始終抱持著「家」是一切幸福原點的信念，夢想是驅動我們生活的動力，而如何將對房子的夢想實現則是我們一直努力不懈的方向。

色彩不僅能營造出空間風格，也能牽引人的情緒變化，因此在用色前，大多會先就使用者喜好及空間的使用功能，做明確的溝通與了解後，方做出適當的色系選用與搭配。如希望空間呈現活潑、清新感，適合以彩度較高的明亮色系做表現，反之彩度低的色彩，自然能營造出沉穩低調的空間氛圍；色彩的選用在數量上雖然沒有限制，但需從中做出主副之分，主視覺應採用有吸睛效果的搶眼色彩，輔助色系明度則應低於主色，藉此可襯托主色，突顯空間重點，也達到視覺上的平衡與和諧。

居家空間用色，應以讓空間呈現舒緩、療癒、平靜為主要目的，因此多以協調配色為用色原則，也就是在選定主色之後，再從主色延伸相近色系做應用，藉此不只可豐富色彩元素，也能避免造成視覺上的雜亂，業主的接受度也相對比較高；若遇到不喜歡顏色過多，而選擇單一用色，卻又擔心過於單調的業主，此時會利用顏色深淺做變化，利用細膩的微妙差異，製造活潑、立體的視覺效果。

其中《老所在。湖水藍的家》一案為例，便是藉由明亮色系的運用變化，將老屋原來狹隘、陰暗缺點一一化解，而且源自居住者為年輕活力特色做為用色，因此不只大膽採用大量明亮色彩，也帶入更多有如馬卡龍般的甜美繽紛顏色，注入屬於年輕活潑氣息，成功讓老屋展開青春洋溢的新一章。

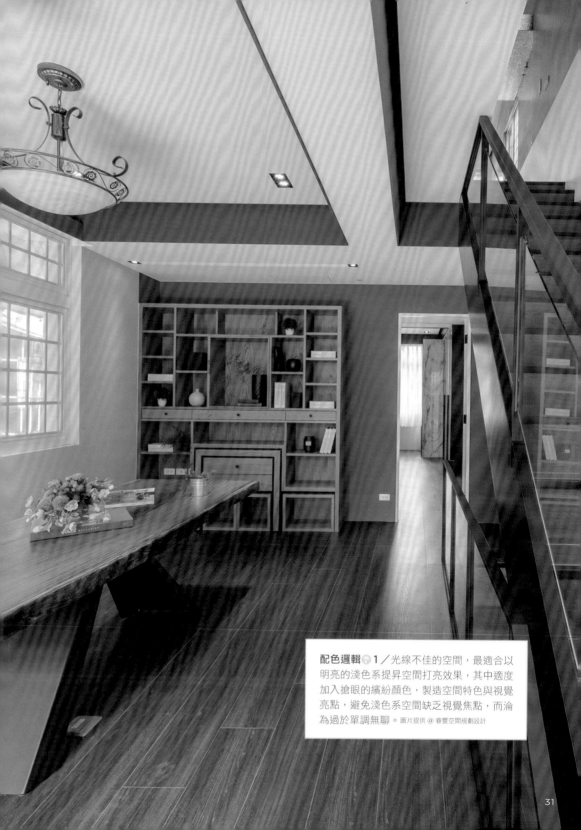

配色邏輯 1／光線不佳的空間，最適合以明亮的淺色系提昇空間打亮效果，其中適度加入搶眼的繽紛顏色，製造空間特色與視覺亮點，避免淺色系空間缺乏視覺焦點，而淪為過於單調無聊。圖片提供 @ 睿豐空間規劃設計

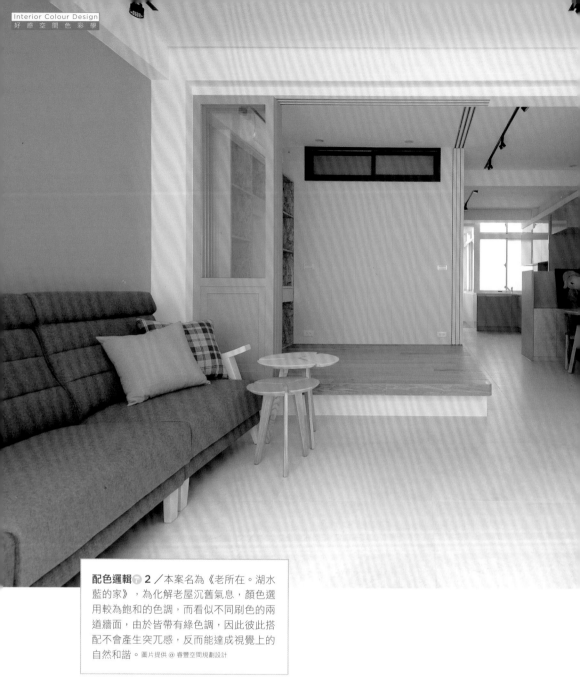

配色邏輯 2 ／本案名為《老所在。湖水藍的家》，為化解老屋沉舊氣息，顏色選用較為飽和的色調，而看似不同刷色的兩道牆面，由於皆帶有綠色調，因此彼此搭配不會產生突兀感，反而能達成視覺上的自然和諧。圖片提供 @ 睿豐空間規劃設計

配色邏輯 3 ／利用清新的藍白兩色，改善老屋原有的陰暗感，並營造空間放大效果，並在其中過長的兩道牆上，堆疊深一階的藍色色塊點綴，活潑卻也不會造成視覺上的雜亂。圖片提供 @ 睿豐空間規劃設計

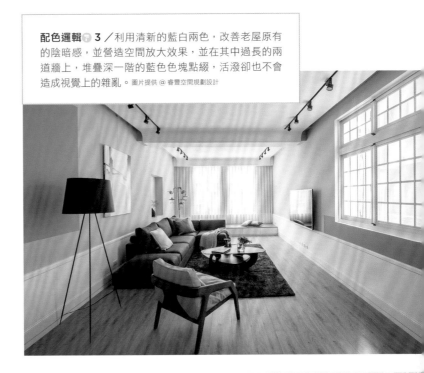

配色邏輯 4 ／不想採用過多顏色，卻又怕單一顏色太過單調，此時可在顏色上以明度做深淺變化，只是在比例分配上需注意，避免運用過多，反而失去原有的點綴效果。圖片提供 @ 睿豐空間規劃設計

從 2D 到 3D
打造不朽的企業識別

優士盟整合設計團隊

USM 優士盟整合設計
總監 Philips

現任 USM 優士盟整合
設計有限公司執行長，
新北文化局坪林茶葉博
物館「茶感記憶」、「茶
香趣」、「品茶器」空
間監製。江蘇省南通市
523 文化產業主題公園
聯展策劃 & 空間設計監
製。104 年更獲得經濟
部工業局產品設計、家
俱設計與介面設計優良
廠商。

對居住者來說，舒適的空間不外乎是無負擔的視覺設計、
流暢的動線、貼心機能等等，但對於企業主來說，成功的商業
空間不僅要舒適，更要能塑造企業形象，才能吸引顧客。優士
盟整合設計訴求的就是從視覺、空間到全面的整合策略性服
務，雖然成立多年，設計不少室內住宅、商業空間，不過為企
業量身規劃整合性的包裝更是強項之一。

設計總監 Philips 表示，優士盟結合了多元的服務背景，
從不同領域帶出專業性，以《眼鏡仔豬血湯》為例，受委託的是
其第三代老闆，創立於 1972 年如今才想建立屬於自己的品牌，
於是從企業識別、營業場所等都是重新規劃。設計總監 Philips
指出，業主早先是從街邊小攤起家的，想要美崙美奐又不失古
早味，只能從鮮明的色彩搭配、陳設風格著手。Philips 說，店
鋪內選擇以分明紅、白、黑為主色搭配，靈感除了來自食材（豬
肝紅）之外，也是出自台語俗諺：「紅美黑大方」的概念，讓整體
設計更親民。

Philips 也進一步強調，與客戶建立設計共識是最關鍵的
配色心法，除了參考國內外無數案例，包括澳洲、荷蘭小攤設
計，也蒐集了 1972 年同時代小吃店的特色，從教育客戶開始，
不斷溝通、修正並以精準 3D 圖解說，是獲得認可的不二法門。
如今眼鏡仔豬血湯已成為此地區美食亮點，從天天絡繹不絕的
客人來看，老品牌的轉身是十分成功的。

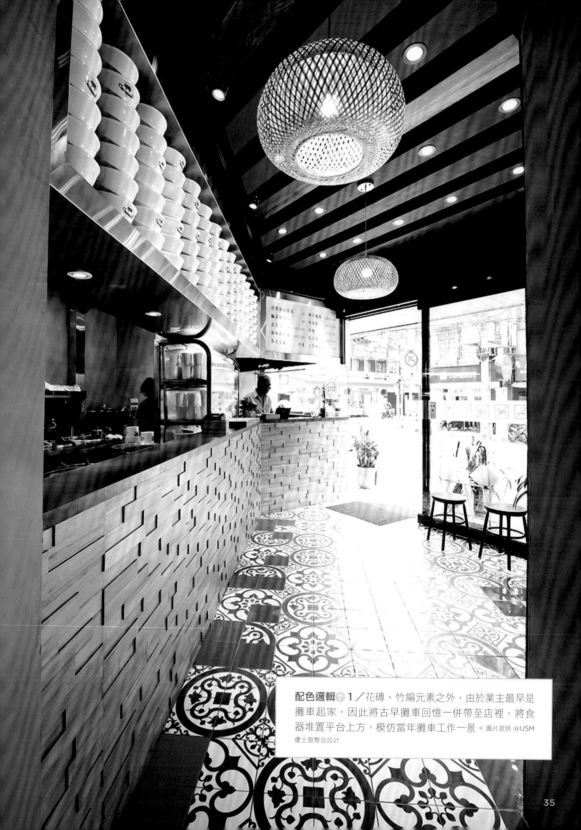

配色邏輯 1／花磚、竹編元素之外，由於業主最早是攤車起家，因此將古早攤車回憶一併帶至店裡，將食器堆置平台上方，模仿當年攤車工作一景。圖片提供 @USM 優士盟整合設計

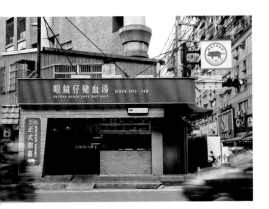

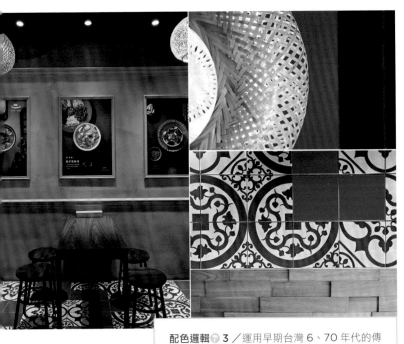

配色邏輯 3／運用早期台灣 6、70 年代的傳
統元素，如花磚、抿石子與竹編等，來揉合當代
新潮的設計，簡潔有力勾勒出富古早味、卻又乾
淨時尚的用餐氛圍。圖片提供 @USM 優士盟整合設計

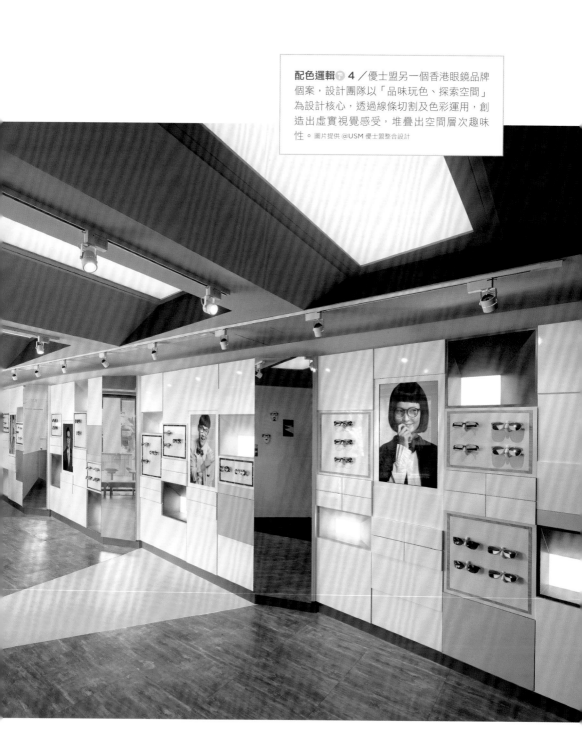

配色邏輯⊙ 4 ／優士盟另一個香港眼鏡品牌個案，設計團隊以「品味玩色、探索空間」為設計核心，透過線條切割及色彩運用，創造出虛實視覺感受，堆疊出空間層次趣味性。圖片提供 @USM 優士盟整合設計

從主傢具出發的
發散配色法

馥閣設計

馥閣設計
黃鈴芳

馥 FU：是氣氛、是氣
味，是感覺、是故事；
無形地流動，默默地散
發，在空間裡展現感動
人心的生命力。
閣 GE：是空間、是建
築，是容器、是包容；
多變的型態，不變的
堅持，讓空間自然發
展出不同的人生故事。
FUGE 馥閣：是空間、
是 態 度，All About
Story 訴説不同的人生
故事。

總是讓人對於其屋內氛圍營造感到驚豔的馥閣設計黃鈴芳
設計師認為，要搭配出適合自己的配色訣竅，沒有其他，就是
細膩的『觀察力』。在一次一次溝通的過程中，不只從談話，
更是從他們的言行舉止，甚或是衣著配件來思考室內設計的用
色，以期望能達到讓屋主住得舒適、感受愉快為最大目標。

在室內空間的配色上，黃鈴芳認為首先還是需考慮到是
以裝潢為重或是陳設為重，當裝潢與傢具為主體時，牆色就會
居為輔佐的角色，讓空間氛圍達到協調。牆面配色方法主要分
為兩種，一種為單牆跳色，也是設計師常採用的手法，適合對
色彩掌握還不那麼熟稔的初學者。此外也可從主傢具或是收藏
品的顏色出發，例如馥閣工作室的輕裝修即是從一幅畫作為起
點，運用其紅色調發散至空間當中，不僅更自然地營造空氣氛
圍，也更輕易上手。

而在自家裝修時，因為一般人很少思考自己喜歡的顏色，
常不知道自己的需求為何？黃鈴芳建議可先從自身不喜歡的顏
色出發，將不喜歡的顏色刪除後，再搭配喜歡的風格做整合。
例如一般的北歐風多以白色為基調，再搭配鮮豔色系即為時尚
北歐，搭配大地色系即為鄉村北歐，黑白色系則是極簡北歐等
等。而更進階來看，同顏色在不同材質上也會呈現不同感受，
小面積與大面積的視覺也不盡相同，因此在搭配時需要更細膩
地思考。

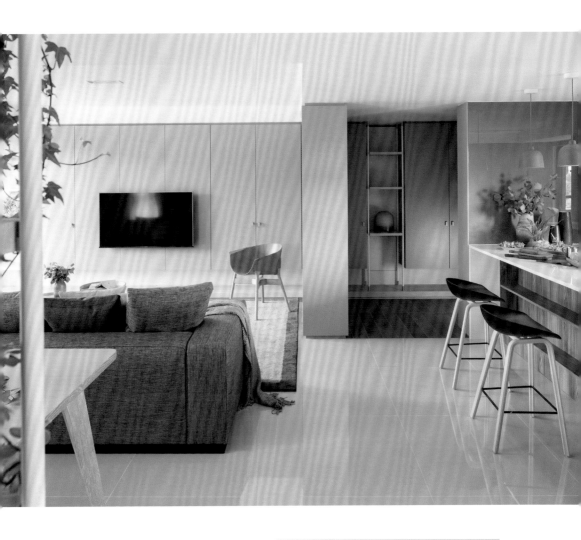

配色邏輯 1／屋主本身散發出的氛圍思考環境配色，更能創造愜意的生活氛圍！設計師考慮到屋主是個理性的女強人，以符合其個性穩重的淺灰色調做基色，並輔以自然的植物與白色鐵件軟化空間，感受回家後的舒服自在。圖片提供 @ 馥閣設計

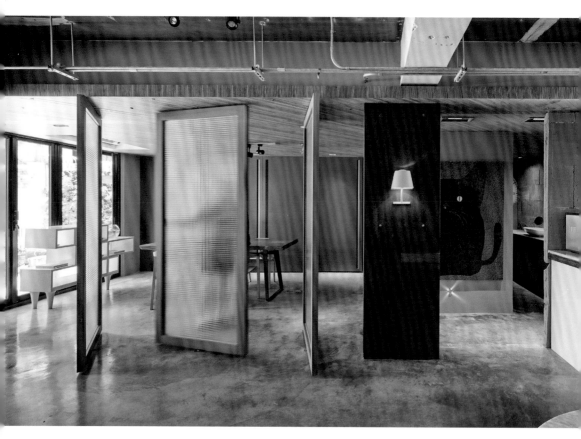

配色邏輯 2 ／簡單的軟件有時也能成為配色中的亮點！像是從泰國帶回來的貓咪畫作，給了馥閣工作室輕裝修時新的啟發，運用畫作上的紅與粉，將牆色從原本清爽的白牆改為溫暖粉色系，更切合馥閣設計一直以來的親和感受。圖片提供 @ 馥閣設計

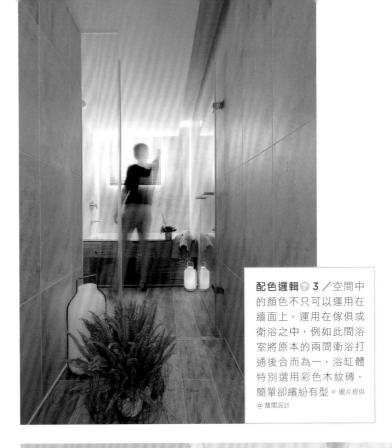

配色邏輯 🌱 3／空間中的顏色不只可以運用在牆面上，運用在傢俱或衛浴之中，例如此間浴室將原本的兩間衛浴打通後合而為一，浴缸體特別選用彩色木紋磚，簡單卻繽紛有型。圖片提供 @馥閣設計

配色邏輯 🌱 4／明亮色帶來孩子氣，更帶來的抖擻精神！考慮到此案屋主童心的個性，設計師以白色為基調，並將鮮豔的黃綠藍揮灑與空間之中。在良好的採光優勢下，淺黃與湖水綠搭配更顯層次。圖片提供 @馥閣設計

善用中性色調、色階變化
打造療癒氛圍

寓子空間設計

寓子空間設計
蔡佳頤

設計不是滿足自我，而是將美學涵養灌溉在每個作品，與業主的需求相互呼應，同時重視安全性，無論在油漆的選擇上，或是櫃體形式，都講究安全無毒，避免甲醛的存在，材質不只是美感，也能帶來健康的居家生活。

擅長美式鄉村、北歐休閒風格，甚至將近年來流行的工業風變得更具人味的寓子空間設計蔡佳頤設計師，在每個居家空間當中，皆會依照屋主性格、喜好，加上住宅採光條件、材料、傢具等，為其量身規劃獨一無二的色彩配置。

其實多數屋主對於顏色通常沒有太多想法、概念，如何去找出每個家的配色主軸，蔡佳頤設計師歸納了幾個作法：現代人工作壓力大，住宅應回歸休閒、舒適，因此通常她會偏好運用暖色系、中性色調，除了可以讓家有溫暖、沉靜的感受之外，最大的特點是，中性色非常能與其它顏色和平共處，往後如果屋主更換窗簾、寢具等軟件織品等等，都十分好搭配且顯得和諧。

另一種情況是，當屋主猶豫不定要選擇哪種風格，而兩種風格落差太大的時候，最簡單的方式就是先從逛傢具開始！當沙發的款式決定了，整個家的風格主軸就會有很明確的方向，例如花布、條紋沙發呈現鄉村氛圍，空間色系便能以沙發主體作為延伸，並結合低明度色系，帶來穩定情緒、舒壓的效果。

除此之外，蔡佳頤設計師強調，除了整體配色與材質的搭配，傢具、燈飾、軟件的佈置與整合也是型塑完整風格不可或缺的關鍵，也因此，她獨創了6+3美學比例，保留的1分來自屋主品味，6則是裝潢、3則是2分的傢具加上1分的佈置，讓空間更有生活溫度。

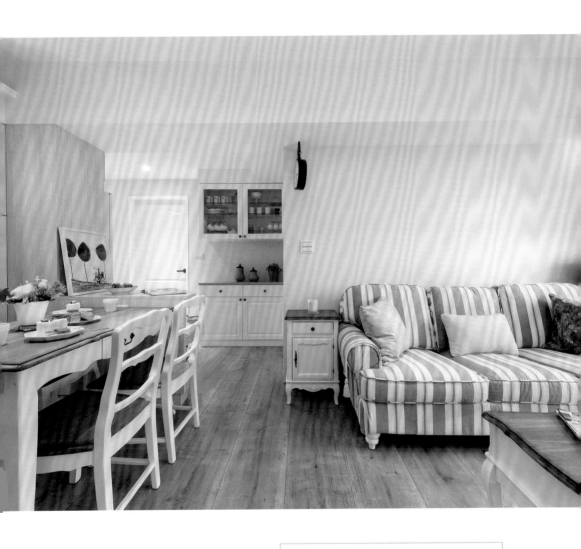

配色邏輯 1／從沙發定案之後開始發展的美式鄉村風，以清新典雅的概念作為空間佈局，加上考量屋主對於收納櫃體的需求較高，因此空間背景選用白、淺色壁漆為主，以恰到好處的色調比例，打造溫馨宜人的舒適氛圍。圖片提供 @ 寓子空間設計

43

配色邏輯❷2／為了兼顧男女主人對於風格喜愛的差異，主臥房以白色為基礎色調，床頭選擇淡雅但具鄉村氛圍的壁紙妝點，窗台壁面則是清爽柔和的粉色系，也避免過於飽和造成壓迫。圖片提供＠寓子空間設計

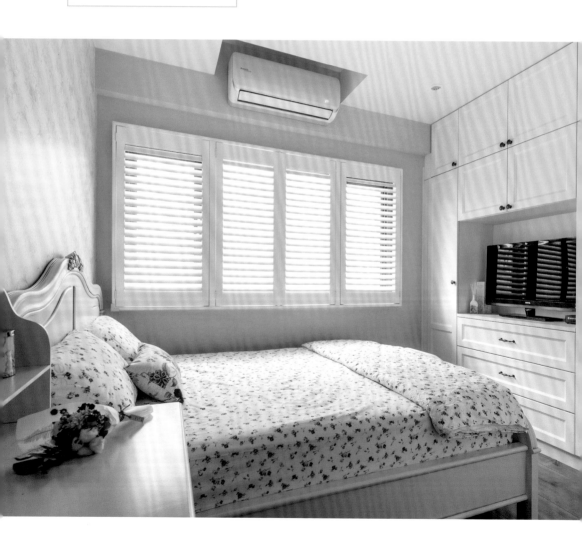

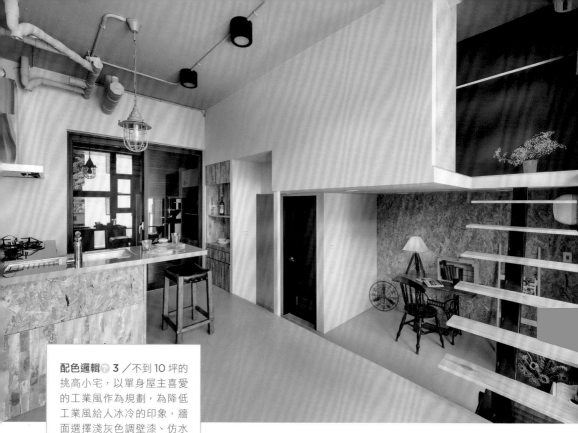

配色邏輯 3 ／不到 10 坪的挑高小宅，以單身屋主喜愛的工業風作為規劃，為降低工業風給人冰冷的印象，牆面選擇淺灰色調壁漆、仿水泥質感刷漆構成，吧檯、書房立面搭配質樸但具視覺效果的 OSB 板，讓空間更為立體，位於二樓的私密空間則是特意挑選深藍色鋪陳，與公共場域有所區隔並展現變化性。圖片提供 @ 寓子空間設計

配色邏輯 4 ／書房背景、電視牆雖然都是藍色，不過設計師透過大約 2 個明暗色階的差異，為空間創造出層次感，電視牆為淺色，避免造成視覺壓迫，書房背景則是深藍色，可讓空間有延伸的效果。圖片提供 @ 寓子空間設計

以灰色調塑造
清新自然北歐風

北鷗室內設計

北鷗室內設計
王公瑜

以北歐風設計的純白、
木質色系元素為主，在
空間中增添不少具生活
質感的家具家飾，打造
出兼具美觀、舒適、健
康的樂活北歐宅！北歐
風給人平實、溫馨舒適
的感受，以「生活感」
為出發點的設計也與北
鷗室內設計的理念不謀
而合，因此設計師透過
色彩與家具家飾的搭
配，讓空間與北歐風緊
密相連。

擅長北歐風格設計的北鷗室內設計設計師王公瑜，在居
家設計中常運用重點區域跳色方式來玩色彩，在設計的部分會
建議屋主可以在牆面、走廊、門框部分跳色來活潑家中的氣
息。而如果是想希望走北歐風格，這幾年的色彩趨勢是加入
灰色調的顏色，王公瑜在居家設計常用白色與灰色為空間基
色，此兩色不僅是北歐風格的代表，更是容易與各色調搭配
的空間用色，十分適合作為輔佐空間重點色的色調，當擔心
鮮豔色彩容易流於俗氣，加點灰色不僅柔化視覺感受，也能穩
重空間調性。例如自然，視覺上又不顯得突兀的灰綠色即是現
在的重點色。

　　而在進行室內設計時，王公瑜會先調查業主喜歡的顏色，
並擅用色彩工具書，例如：之前曾有居家配色運用13個牆面配
色的案例，即是參考相關色彩書「家，這樣配色才有風格」之
中小坪數空間放大色彩訣竅而得。此外，將主色調除了在牆面
上，也變化在傢具之間，除了空間感受更為和諧，材質也得以
被突顯。

　　而在家中的裝潢上，王公瑜也認為陳設較裝潢更有變化的
可能性，除了基礎工程與地板之外，可將費用花費在經典可帶
走的傢具之上，不僅可隨意變更使用場所讓空間隨著四季也能
幻化別的樣貌，搬家時更能帶著走，具有長期投資的價值。

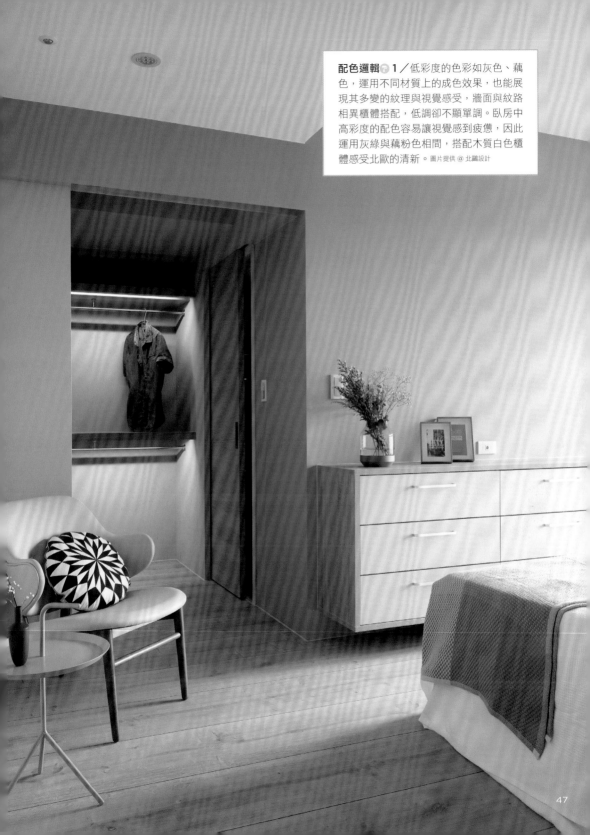

配色邏輯 1／低彩度的色彩如灰色、藕色，運用不同材質上的成色效果，也能展現其多變的紋理與視覺感受，牆面與紋路相異櫃體搭配，低調卻不顯單調。臥房中高彩度的配色容易讓視覺感到疲憊，因此運用灰綠與藕粉色相間，搭配木質白色櫃體感受北歐的清新。圖片提供 @ 北鷗設計

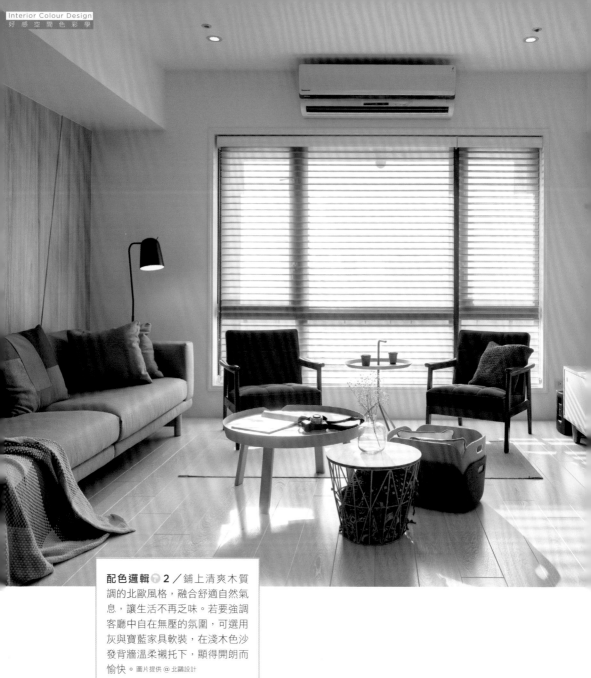

配色邏輯 2 ／鋪上清爽木質調的北歐風格，融合舒適自然氣息，讓生活不再乏味。若要強調客廳中自在無壓的氛圍，可選用灰與寶藍家具軟裝，在淺木色沙發背牆溫柔襯托下，顯得開朗而愉快。○圖片提供 @ 北鷗設計

配色邏輯⬆3／別於一般北歐風的純白牆面，設計師選用灰綠色暖化空間色調，並搭配木色地板、書櫃與大地色系單椅、茶几感受自然，鮮黃色臥榻畫龍點睛聚焦視線。圖片提供 @ 北鷗設計

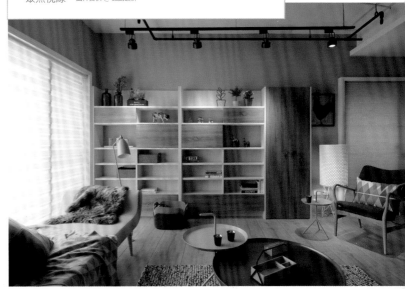

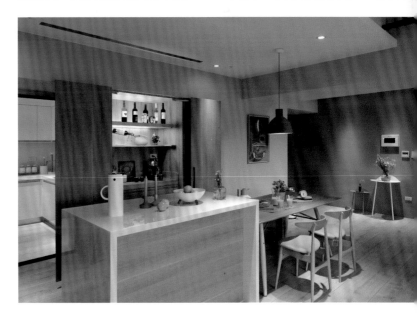

40%色彩形塑人與空間個性

蟲點子創意設計 × 室內設計

蟲點子創意設計 × 室內
設計 鄭明輝

房子是幸福的容器，人
才是容器裡的主角，而
我們不過是將容器改造
成適合裝載幸福夢想的
樣子。睿豐始終抱持著
「家」是一切幸福原點
的信念，夢想是驅動我
們生活的動力，而如何
將對房子的夢想實現則
是我們一直努力不懈的
方向。

「空間以60%的白色為主，剩下的40%分別為10%揣摩屋主喜好、20%是傢具軟件搭配、10%是如木頭般的建材本身色彩，便是我習慣的空間色彩比例分配。」本身是設計師也是插畫作家的蟲點子創意設計鄭明輝說。

在空間的作品表現，鄭明輝擅長以其獨特的線條紋理及空間穿透、光影層次，型塑出他個人空間設計的特點，詮釋屬於蟲點子創意空間的人文簡約風格。由於熱愛所有富含創意的事物，從生活中發掘創意、有趣的點子來發揮，因此平時喜歡觀察北歐國家的配法用色，地處寒帶的國度，其用色大膽卻讓人感覺輕鬆容易親近，在原色的空間裡，添加一點跳色及家具搭配，讓空間鮮明。但就個人而言，卻喜歡灰色與黑色的搭配，因為會使空間更顯沉穩寧靜。尤其是中性色調的灰，透過油漆及清水模，更能呈現出空間的質感氛圍，將空間的演變詮釋留個在空間活動的人，才是王道。

至於突顯空間色彩的色彩應用，則會在局部或端景去搭配，例如床頭、一面牆、一張傢具，但整體空間上，視覺感應為一個顏色貫穿，讓人能沈思，所以鄭明輝貫用白色、原木、清水模去搭配，並以鐵件去勾勒線條感。而他擅長的插畫，則以黑白線條在空間的角落裡，如同個性壁貼般，俏皮地妝點出空間活潑氛圍，以呼應好的空間除了居住品質外，又能符合各個不同需求使用者獨一無二之居住空間才是真正的好設計。

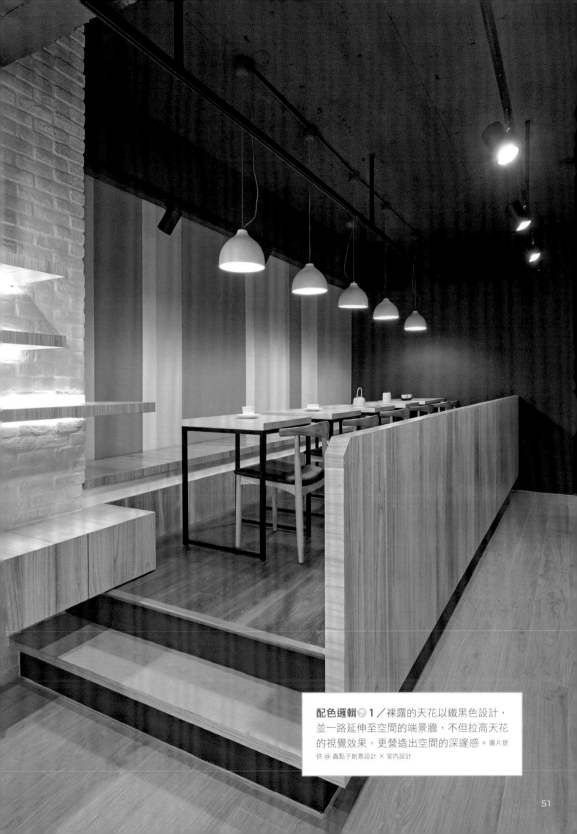

配色邏輯 1／裸露的天花以鐵黑色設計，並一路延伸至空間的端景牆，不但拉高天花的視覺效果，更營造出空間的深邃感。圖片提供@蟲點子創意設計×室內設計

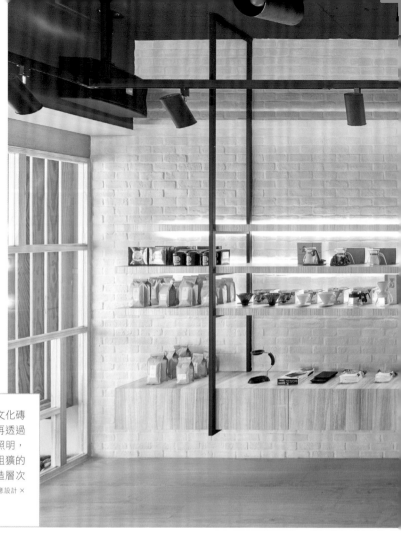

配色邏輯❷ 2／在文化磚
牆漆以白色油漆，再透過
木質層板內的燈光照明，
讓牆面呈現厚實且粗獷的
立體視覺效果，營造層次
感。圖片提供 @ 蟲點子創意設計 ×
室內設計

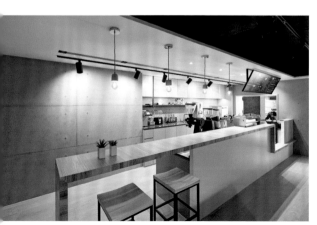

配色邏輯❸ 3／空間以色彩切割
並定義場域，黑色搭配原木為用
餐區域，而白色搭配清水模的灰
則為工作範圍，原木成為跳色。
圖片提供 @ 蟲點子創意設計 × 室內設計

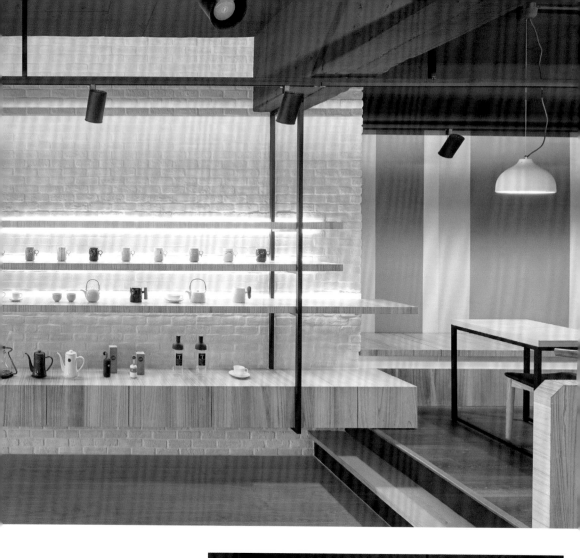

配色邏輯 4／整體空間以黑與白鋪陳，因此主牆利用三種顏色的灰階色彩，以不用寬度交織呈現，讓空間呈現視覺上的韻律感。圖片提供 @ 蟲點子創意設計 × 室內設計

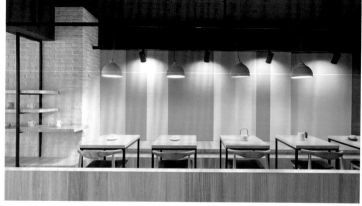

以豐富色彩
打造空間繽紛個性

懷特室內設計

懷特室內設計
林志隆

一個新的材質或是材質的變化，這些都代表著是設計本身的價值創造，透過這些細節與表現語彙所累積起來的品牌印象，成為我們希望創造一眼便看出的懷特式風格。

不同於一般將顏色以牆色做表現，懷特設計將空間當成基底，利用簡單的黑、白、灰三種顏色，鋪陳空間底色，由於主要為襯托各種色彩功用，因此刻意避開過於沉重的低彩度色系，避免難以配色或讓空間變得過於沉重。

當空間的底色完成，接著便以傢具傢飾替空間添加色彩，由於傢具傢飾活動性高，顏色搭配運用也更為多樣性且具靈活性，因此可多方嚐試，找出最適合的配色，但基本上以不超過四個顏色做為配色原則，避免顏色過多形成視覺雜亂，而讓空間失去重點。

雖然偏好黑、白、灰，但不侷限於只有漆色，天然材質的色澤、紋理皆是運用範圍，如水泥、大理石等材質，利用色系上的一致性與相異材質質感，堆疊出層次並達成視覺和諧，讓看似簡單的顏色，型塑出不同空間個性，滿足業主各種期待與需求。

如同《穿石 CHANTEZ》一案，整個空間就是為了襯托繽紛甜點的底色，因此在設計與用色上極度簡約，雖然大量降低用色，但藉由大理石與水泥粉光兩種相異材質，在以灰、白為基底的空間堆疊精彩層次，豐富視覺而不淪於平面與單調，空間裡唯一的藍，除了局部以牆色呈現，營造空間注目焦點，其餘則以單椅低調點綴，使用比例精準拿捏，成功製造活潑空間效果，卻不失其極簡時尚調性。

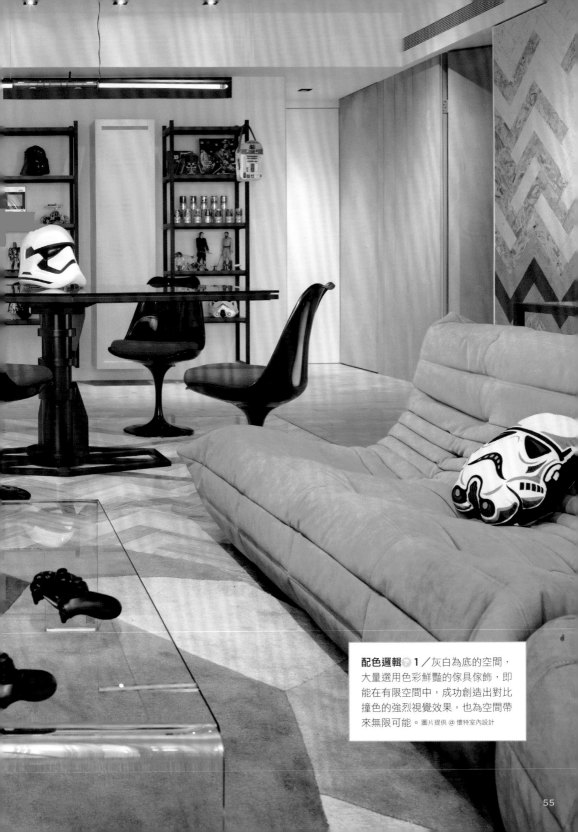

配色邏輯 1／灰白為底的空間，大量選用色彩鮮豔的傢具傢飾，即能在有限空間中，成功創造出對比撞色的強烈視覺效果，也為空間帶來無限可能。圖片提供 @ 懷特室內設計

配色邏輯 ☝ 2／《穿石
CHANTEZ》延續地板材質，
在吧檯後方規劃一面大理石牆，
黑白紋理的自然流動，呼應空間
基礎用色，也營造出有如水墨畫
般的韻致。圖片提供 @ 懷特室內設計

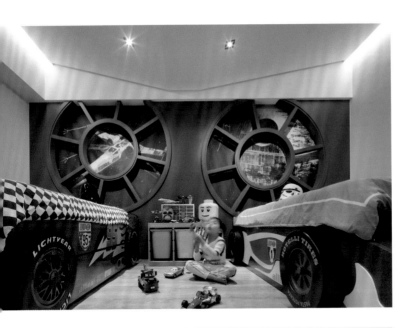

配色邏輯 ☝ 3／藉由不同材質的選用，同樣是灰色，
也能呈現不同的深淺與質地感受，搭配乾淨鮮明的純
色，就能打造童心十足的孩童空間。圖片提供 @ 懷特室內設計

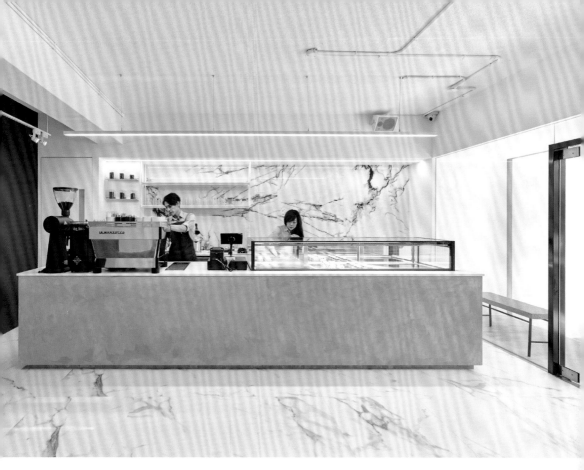

配色邏輯 4 ／色彩藉由傢具傢飾呈現，保有其點綴效果，而且靈活性高，有助於未來屋主自行更動做變化。圖片提供 @懷特室內設計

融合空間條件的創意配色

| 賀澤室內裝修設計

賀澤室內裝修設計
張益勝＋賀澤設計團隊

以建立良好的室內環境、營造室內空間空氣品質優化為目標，擅長開闊空間尺度、滿足生活機能的室內設計，同時能規劃良好動線、打造專屬風格。

想快速讓居家空間變得豐富，或是改變、營造某種特殊空間氛圍，運用漆色是快速的方式，然而一般人在挑選時，容易選擇彩度過高的顏色，當大面積塗刷彩度過高的漆色，會讓空間產生壓迫感，因此裝修過程中，在業主決定好喜歡的主色調之後，賀澤設計會將其彩度降低，藉此減緩色彩帶來的視覺刺激，並在主色調以外的搭配色，適量加入灰色讓顏色趨於沉穩，與主色調搭配時可達成視覺上的和諧，製造穩定空間效果，也營造多數居家空間追求的放鬆、寧靜感受。

由於顏色是極為主觀的個人喜惡，賀澤設計站在客觀角度了解業主的喜好後，便循其相近色系往下延伸做發揮，並從明度、彩度做適度的調整與建議，若遇到沒有明顯喜好的業主時，除了從平時的討論推敲其偏好以外，一般來說，年紀較長者偏向選擇沉穩的顏色，搭配也偏於保守，年紀稍輕的業主則偏好明亮色系，顏色接受度也比較高。

而當色彩運用於每個裝潢案例時，除了氛圍營造的考量，空間裡的使用建材也會影響顏色的選用與選配，像是常見的木素材，木質顏色大多偏黃，可選擇黃的對比色藉此彼此襯托，而近年來被大量運用的烤漆有霧面、亮面之分，搭配漆色的明亮度上也應對應做調整。顏色的搭配無法單一而論，賀澤設計會針對個別案例做出適宜搭配，以對應屋主真實需求，也創造每個案例的獨特性。

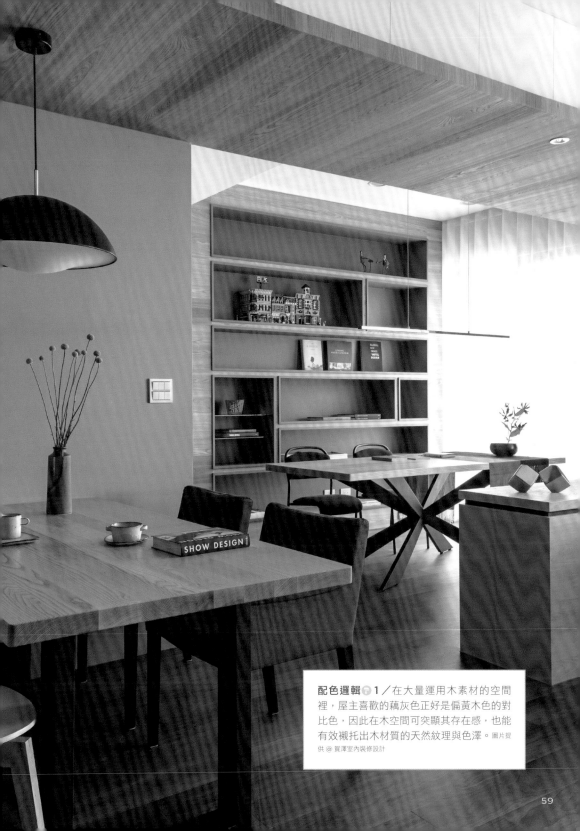

配色邏輯 1／在大量運用木素材的空間裡，屋主喜歡的藕灰色正好是偏黃木色的對比色，因此在木空間可突顯其存在感，也能有效襯托出木材質的天然紋理與色澤。圖片提供 @ 賀澤室內裝修設計

配色邏輯⊕2／運用強烈的色彩，
能製造空間視覺焦點，賀澤設計
以 L 型牆面做空間中的強化表現，
為避免鮮豔色彩刷滿造成空間壓迫
感，局部跳色也帶來了驚豔效果。
圖片提供 @ 賀澤室內裝修設計

配色邏輯 3／偏明亮的藍綠色，只要將其彩度降低，便能讓色彩更顯沉穩，就算是運用在臥房空間，也能讓人感到放鬆、舒緩。圖片提供 @ 賀澤室內裝修設計

配色邏輯 4／在大量使用木素材的空間裡，上吊櫃選擇以黑白漆色而非木貼皮做表現，避免過多木紋失去空間焦點，也型塑更為俐落的現代感。圖片提供 @ 賀澤室內裝修設計

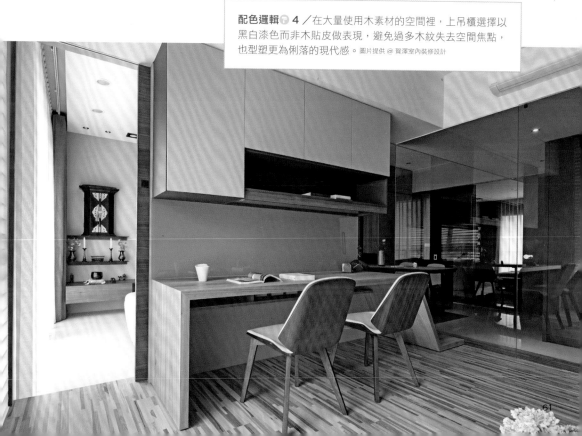

從心理切入
在一次次的了解中抓感覺

大湖森林室內設計

大湖森林室內設計
柯竹書、楊愛蓮

無論是晴天、雨天、綠意或是紅葉的季節，在室內空間裡也能感受到時時刻刻變化的光影，體驗生活與自然的躍動……住宅，是容納生活的容器，大湖森林室內設計透過素樸質材質混搭現代極簡元素，打破人與自然的隔閡，創造與自然環境對話的室內空間。

從事室內設計行業多年，大湖森林設計師柯竹書認為，室內配色訣竅無它，首要重點就是切入屋主的想法，再從風格、氛圍中抓感覺，「從一次次的溝通中觀察業主的個性、偏好，再不斷的選配，找到獨一無二的空間配色。」

如何掌握住室內氛圍，又如何挑選出適合的色彩呢？柯竹書進一步舉自己曾接觸過的案例說明，曾經有一位業主希望家裡能走新古典設計風格，想要有大器、華麗的貴族氛圍，於設計團隊把設計創意從劇場氣勢開始發想，講求精緻雕琢的質感，色調不一定要豔麗，但一定要能與華麗的陳設相互輝映，於是再針對屋主家人不同的偏好需求，最後終於在整本厚厚的得利色票中，得到最完美的配色。

設計師又舉出另一個印象深刻的案子，曾遇過一個業主平時怕吵、不易入眠，因此設計師百般思索著可以靜謐、助眠的色彩，最後選擇了湖水藍，來自於「森林中的清晨時刻，天光將亮卻未亮的時分」靈感，配上溫暖的燈光及室內陳設，果然打造了令業主滿意的作品。

在全球塗料技術日新月異下，色彩其實有著千變萬化的可能性，如何搭配、調合考驗著每位設計師的功力。有時客戶給的想法是抽象的、無邊際的，但只要細心推敲，從心理層面去探索、觀察，最後將所有需求融會貫通，搭選出既有設計感又能為客戶接受的配色並不難，「最重要的，是要做到全方位的整合」。

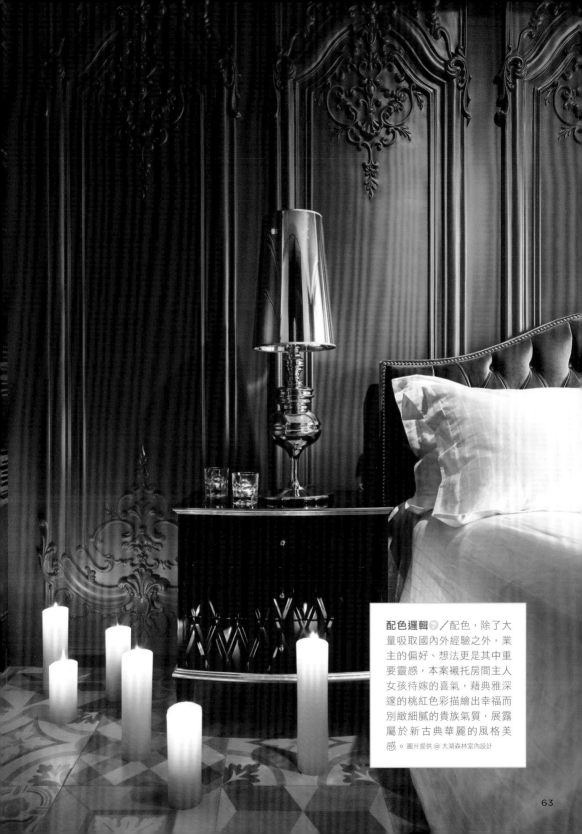

配色邏輯◉／配色，除了大量吸取國內外經驗之外，業主的偏好、想法更是其中重要靈感，本案襯托房間主人女孩待嫁的喜氣，藉典雅深邃的桃紅色彩描繪出幸福而別緻細膩的貴族氣質，展露屬於新古典華麗的風格美感。圖片提供 @大湖森林室內設計

尋找空間與人的
最大公約數

一水一木設計工作室

一水一木設計工作室
謝松諺

空間，應是跟居住的人
去調節，尋找到最適合
的樣子去規劃及設計，
而非一昧的堆疊造形。

在新竹成立一水一木設計工作室的謝松諺，透過視覺傳達
的想法來檢視空間環境，即便如此，在空間規劃上仍以建築的
角度去思考人與空間的關係，從格局、動線、採光、通風等尋
找出最大公約數，並以簡潔的手法營造最大空間感，是他一直
堅持的設計理念。

對於空間色彩的營造，謝松諺表示，必須看整體環境及
調性，並不會只單一思考牆面色塊，而是從大環境的採光、建
材、傢具，還有天地之間的搭配與協調感。舉例當業主喜歡夜
店的氛圍，則可以搭配深色的牆面及燈光去營造，但考量大面
積的淺色地板，他會挑選一些藍灰色加點木皮及金屬材質在空
間裡相互協調出冷暖調性，營造時尚風格，也能帶出家具質感。

相對的，若是業主挑選的傢具造型及色彩較明亮，則牆面
會做偏冷灰色系去突顯。例如時下流行的北歐風格，講究的傢
具的擺設及營造，因此空間便建議回歸到最原始狀態，像是他
喜歡的藍灰色系，讓傢具去訴說居住者的品味。

像他自己就喜歡去觀看西方國家如北歐及巴西，或東南亞
如泰國等的設計師案例，研究其如何大膽用色，卻不會感到雜
亂，而有種協調美感的手法，是值得學習的方向。

「只要找對業主的色彩喜好，其實空間不必做太多硬體設
計，運用色彩及傢具的搭配，即可展現出個人的品味生活感。」
謝松諺強調。

配色邏輯 ❻／空間色彩並非一定要鮮明、對比，特別是北歐居家設計上，白色與原木色的純搭，更能為空間帶來不同的視覺層次，本案利用壁面及地面兩種不用顏色的木板，端景的灰色拉深視覺，以低調和質感帶出屬於餐廳的輕鬆氛圍。圖片提供 @ 一水一木設計工作室

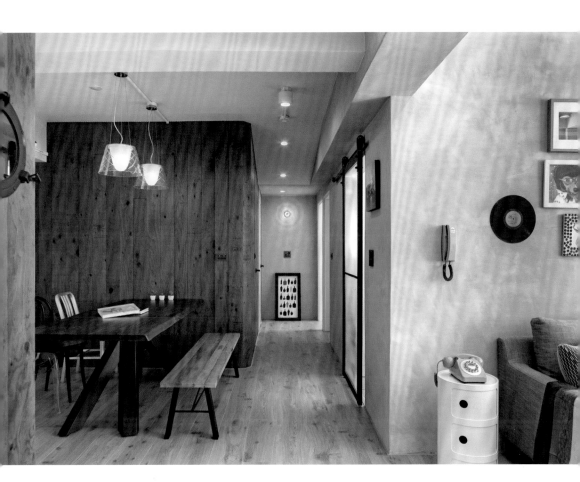

用飽和色階
玩出空間無限創意

合砌設計 HATCH

合砌設計 HATCH
蔡宗翰

粗獷的外表，卻有細膩
的心思，是蔡宗翰給人
的第一印象，對於色彩
與空間，他希望能跳脫
以往的單一色系呈現，
以同色階的方式為空間
營造更多想像。

　　從事室內設計約七年，創立合砌 HATCH 三年的蔡宗翰對
於空間與色彩搭配，有自己的一套想法：「HATCH 配色算是大
膽的，通常會有兩道飽和色的配色主牆。」為了協助業主快速
找到符合自己的色彩美學，合砌會用色階方式幫忙業主選色，
比方說業主偏好藍色系，便由藍色的色階去挑選其他牆色或主
色，甚至是白。因此在合砌 HATCH 的作品中，看不到普羅的
百合白、玫瑰白等，而是偏淡藍或淡粉的白，做為主色，再和
空間的飽和色系做搭配。

　　蔡宗翰表示，其實台灣的業主對於顏色及燈光是無法想
像的，因此合砌 HATCH 會運用一些圖片，並做一些搭配色的
試探，讓業主了解設計師的用色含意，並透過實際在空間上色
後，打上燈光，業主才會發出：「哇！原來是這樣」的驚喜，也
因此有更多業主愈來愈能接受較大膽的配色，甚至運用幾何圖
形及線條的色塊運用，讓空間充滿創意色彩及想像。

　　像他印象中最深刻的案子，無非是這次得利參賽的案子
《調色盤》，業主是位單親媽媽，國小兒子僅假日來居住，為提
供與孩子相處的快樂時間，因此透過這樣跳脫以往手法的空間
配色，讓家呈現繽紛粉嫩的氛圍，為家重塑另一個意義。

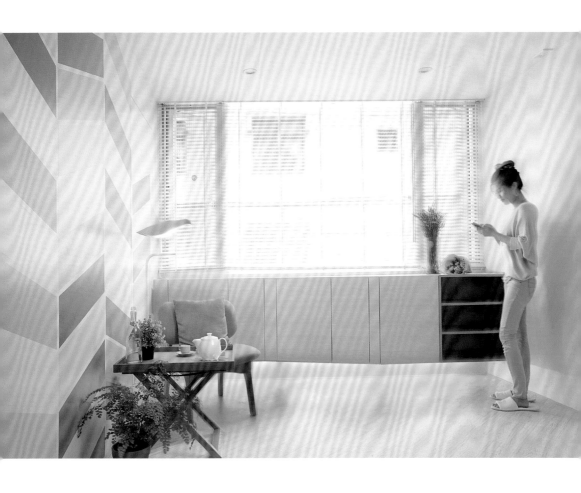

配色邏輯⊕／《調色盤》打破一般安全的配
色倫理，透過活潑的 4 色變換設計成斜條紋
花樣，運用視線錯覺創造比橫紋更能加大牆
面的視覺寬度，直條紋則讓空間變高，透過
色彩魔法放大了空間。圖片提供 @ 合砌設計 HATCH

東方哲思
為空間注入靈靜色感

森境&王俊宏室內裝修設計工程有限公司

森境 & 王俊宏室內裝修
設計工程有限公司
王俊宏

設計師王俊宏認為舒適
是空間設計的最終目
的，為了打造舒適且動
人的空間，除了格局與
採光等規劃需完善外，
材質與色彩的運用更是
氛圍營造的關鍵。

時而藍灰冷冽，時而陽光潔白，時而棕木溫敦，無論是哪一種色調的空間，在森境設計的空間畫面中總能感受到一種靈淨爽颯的氛圍，這樣的設計特質來自於設計總監王俊宏本身獨具的深厚東方美學與設計哲思，同時也是因為設計師對於光線與色彩的掌握特別精準。

對於王俊宏來說，色彩不單純只是色彩，更需要與光線的反饋作互動，因此，在一個空間中要配置何種色彩前須先觀察採光，同時再考量一天不同時段與室內光線的變化後，才能為牆面調出合適的色彩。

從王俊宏的作品中可以發現大量暖灰階色彩，與其說這是設計師慣用的色彩，倒不如說是因為這樣的色彩可以給予空間更多療癒與安定的能量。同時因為灰階色調的包容性極佳，無論是搭配木元素、黑色或白色，甚至於少許鮮亮的色塊都不易產生突兀感，因此，成為設計師用色的首選。

此外，王俊宏在選用色彩的同時也很重視色彩的表面質感，例如鏡面黑與鐵件黑就是不同的質感，布面、瓷面、木皮面……都不一樣，所有色彩均會因材質的差別而產生不同的色感，霧面與亮面的感受也會大不同，這些變化都是考量色彩運用時必須仔細考量的，當然這也是設計師手中可運用的設計魔法。

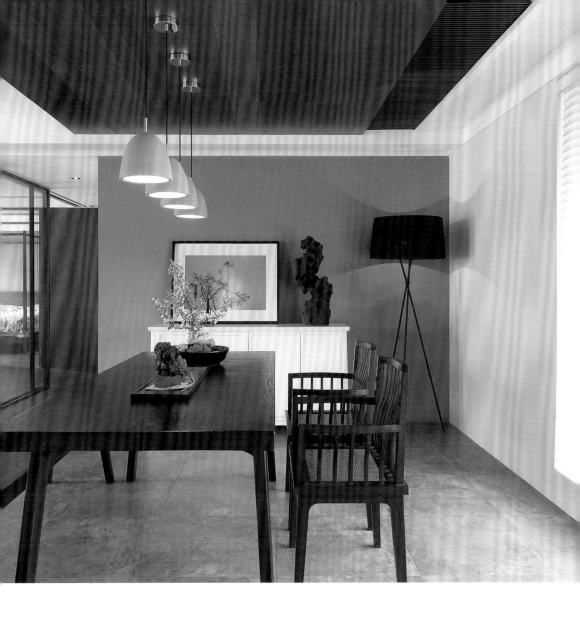

配色邏輯 🔺／在現代簡約的空間中，運用大地色調的駝灰色牆面與灰階色調的沙發來提升空間中屬於家的溫暖與溫馨，傢具軟件局部選用低彩度的淡藍綠色作為妝點跳色，展現出無壓力的生活環境。圖片提供 @ 森境 &王俊宏室室內裝修設計工程有限公司

用色如精靈
秀出空間的自我個性

▍伏見設計

伏見設計
鍾晴

設計師鍾晴的空間設計
獨具纖細特質，不只打
動眼睛，更能感動人心，
其中豐富多元的色彩運
用，更讓實際居住者感
到貼心與溫暖。

伏見設計總監鍾晴開門見山地說：「色彩，是空間給人的第一個印象，所以也是空間設計中重要的環節之一。」不過，由於一般人不太懂得如何運用色彩來表現空間氛圍，所以常常將喜歡的色彩用在空間中，但卻無法營造出自己喜歡的空間感。為此，鍾晴建議可將色彩分為幾種色系，並從喜歡的色系中去挑顏色，便可減少誤用色彩的情況。

一、大地色系：屬於自然、休閒感的色彩，常見如白、米、棕、淺綠...等色彩的深淺層次都算是大地色系，此類色彩給人明亮、柔軟、舒適的感受，可營造舒壓空間感。

二、亮眼色系：在視覺上相當搶眼、但又可融合於空間中的色彩，例如鮮橘、鮮黃、鮮綠等色彩，是具有強烈設計感的色調，但使用上需注意整體感，避免有太過突兀的感覺。

三、異國風色系：通常是帶有民族色調、且彩度較高的顏色，例如藍、橘、紅這類的色彩，有時會搭配圖騰一起出現，在應用時若圖騰感較強烈的設計則在用色上應低調些，可讓視覺更平衡舒服。

四、靜謐色系：將深咖啡色以及非純白的米色作對比式的搭配，就可以創造出沉靜色彩，若以黑、白純色搭配則會散發現代感，對比色空間中可搭配具有鎮定效果的大地色，但比例上不需太多，以免喧賓奪主。

五、活潑色系：這類色彩多半用在小孩房或商空，可挑選彩度高、飽和度稍低的顏色，常見有草綠、芥黃等亮眼的色彩。

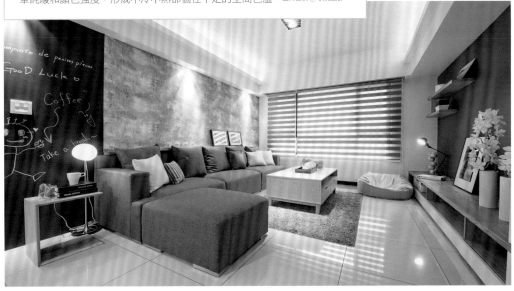

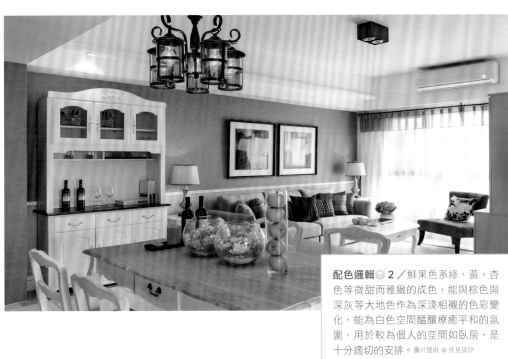

低調無為
讓色彩更細膩地存在

庵設計店

庵設計店
陳秉洋

不以既定風格來定調空
間的設計思維,讓陳秉
洋轉而運用軟硬體材質
與色調進行媒合,配合
自然光的動線,呈現更
細膩的空間性格。

在庵設計的理念中,無特定風格更能創造自我風格,就
如同其作品中的無色彩空間,反而讓人看見更多光影變化的調
子,成為一種難以取代的灰階色彩空間,成為庵設計陳秉洋為
屋主特別打造的人文生活色彩。

習慣在案例規劃之初就作整體氛圍考量的庵設計認為,當
設計破除了風格為主的框架後,空間裡的色調與材質反而更能
清楚地被注意到,尤其讓空間在採光與色彩的媒合與解構後,
反而可以重組發展出更多元而有生命力的設計。不過跳過了約
定成俗的風格符碼,會不會更難找到設計共識呢?設計師說明:
「為了達成屋主希望的空間環境,從開始與屋主接觸時就會先找
出符合他需求的設計案件,讓屋主先了解質感、色彩,接著放
大為整體氛圍來統合設計、造型與色彩。」陳秉洋接著說,白
色與濁灰色也是色彩的一種,藉由光線變化就能導引出不同氛
圍。當然,也可以運用色彩來表彰自我風格,例如以黑、白、
灰色為基底,再掌握約20%左右的色彩空間作跳色設計,但須
小心跳色過多容易讓空間只有色彩而缺少內涵。不過鄉村、工
業風因色彩包容性高,顏色占比可提高至60%左右。但他也提
醒色彩因明度與彩度的不同會產生色階,不同色階的視覺效果
差異性很大,以住宅來看最好是可長可久的色調,避免過度豔
麗讓家變成樣品屋。

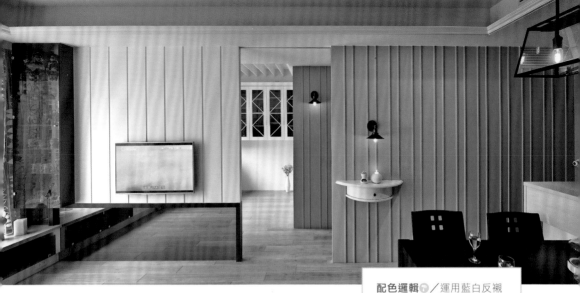

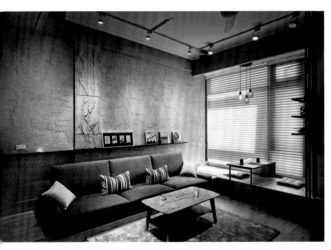

色彩
成功為企業形象粉墨

聯寬室內裝修

聯寬室內裝修
王毓婷

無論現代設計、美式空間或混搭風格都能成功詮釋，王毓婷總是以業主需求為首要考量，再透過美感與專業判斷為每一空間訂出精確的主題用色。

　　色彩對於空間的重要性不言而喻。無論是商辦、住宅空間，總能以創意設計讓人玩味不已的聯寬設計王毓婷就點出，「色彩，總是以線條或色塊的狀態出現在空間中，創造出各式不同的視覺感，在設計上確實佔據很大比重。」尤其商業空間與住宅略有不同，必須在短時間內給人深刻印象，因此用色的選擇多半會採高飽和度及顯眼的顏色。在商業空間的用色原則上，王毓婷建議可先從品牌的定義上著手，例如她自己曾經規劃過的運動相關事業辦公室，就大量地運用球場、跑道或戶外主題相關的色調，加上業主的企業用色與產品主流色彩等，希望能透過色彩的聯想就可直接與公司產品作連結，這樣的設計的確讓來公司洽商或參觀的國外買家印象深刻，成功營造活力健康的企業形象。

　　如果是住宅空間，設計師則建議選擇低彩度與灰階的用色，可以達到具有放鬆感的空間氛圍。王毓婷直言：「住宅須先考量業主的喜好、有無風水考量或指定色彩，然後設計師再以整體裝修的概念來整合，先選定上色的牆面位置，再運用屋主指定色的上下色階來作微調，最後請師傅現場打版確認，多次確認的過程可降低誤用色彩的機率。」而以設計師自己則較偏好低彩度色調，如米、灰色及霧鄉色等大地色系，這些都是讓住宅可呈顯休閒、放鬆氛圍的用色。

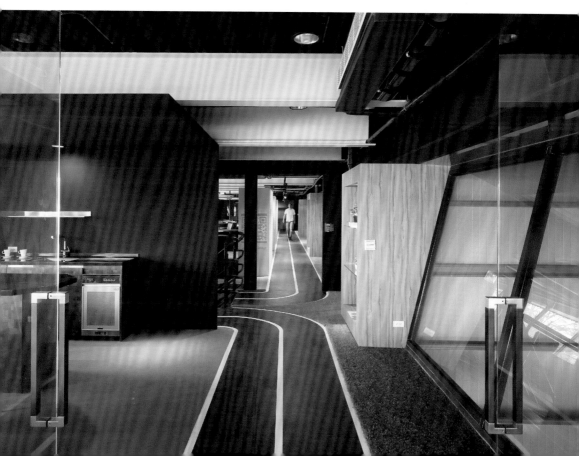

配色邏輯⑦／這個案子為一運動用品賣場，鮮明的配色在空間中除了能凝聚焦點外，更能巧妙的以色彩牽引出空間動能，加上牆面 LED 背光板與橘、綠、白、木紋等多彩色展示框櫃，展現出科技運動感。

圖片提供 @ 聯寬室內裝修

CHAPTER 3

Colour
& Spaces

色彩在室內空間的呈現上佔有極大比例，不僅能給人帶來各種情感印象，更豐富了生活的表情。

透過色彩的傳達與配色技巧，將能影響人們在室內的情緒反應及想法，也將能引導現場氣氛，形塑環境中的氛圍。

迎客氛圍

Communication
&
Welcoming

需要營造「迎客氛圍」的空間多半在展示空間、店面或居家客廳、玄關，
期望能吸引訪客，或提升空間中的動能，像是增進與他人的互動交誼，
或是參觀、聊天等，一般來說會運用較為明亮的色彩，或是帶有重點色
的輕重對比搭配手法，強調這裡的場所精神。也有設計師在配色之外，
採用較為特殊的裝潢風格，型塑鮮明的空間印象。

圖片提供 @ 懷特室內設計

Commerical
Space
.... 商空應用

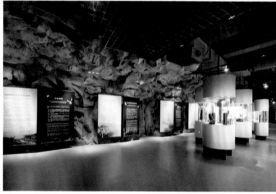

得利電腦調色漆參考色號
Dulux 30YY 27/226

01 ◆ 光影下的泥土岩礦色澤

為利用塑模結合馬祖洞穴特色,打造岩壁的磅礴氣勢及粗獷石材的粗
糙表面,挑選近似馬祖泥土層色彩噴漆,並再嵌入如星子般的瑩亮光
芒,在剛硬的稜角線條中散發柔和溫度。圖片提供 @ 卡納國際設計

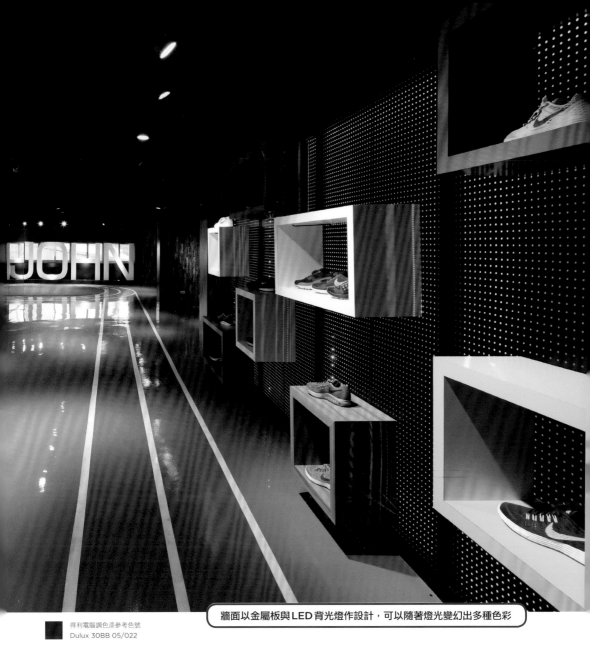

牆面以金屬板與LED背光燈作設計，可以隨著燈光變幻出多種色彩

得利電腦調色漆參考色號
Dulux 30BB 05/022

02 ◆ 動感藍白跑道指引動線

將地板以藍白跑道的創意設計引導出環狀的空間動線，也讓這家運動
鞋製造商的辦公室顯得格外有動能；搭配牆面橘色、綠色的展示櫃，
不僅秀出公司產品，鮮亮色調更添活力感。圖片提供 @ 聯寬室內裝修

得利電腦調色漆參考色號
Dulux 30RB 56/036

03 ◆ 相異材質堆疊色彩層次

牆面仿石板材,地面仿石磚、以及牆面漆色,藉由不同材質的表面質感,巧妙堆疊出灰色調空間的豐富層次與視覺平衡,並適時以白色亮面烤漆櫃台重點點綴,製造活潑空間效果,淡化灰色調的嚴肅感。辦公室則延續灰色調,增加原木色打造優質辦公空間。圖片提供 @ 澄橙設計

04 ◆ 自然色打造舒適配色學

此處是一咖啡甜點餐飲店面，設計師強調空間的自在與舒適，特別
以黑、淺綠和原木色作為空間搭配，針對現代忙碌緊迫的上班族，
型塑出舒適、別緻且無壓力的甜品小店。圖片提供 @ 懷生國際設計

得利電腦調色漆參考色號
Dulux 90RR 83/009

得利電腦調色漆參考色號
Dulux 30GG 55/302

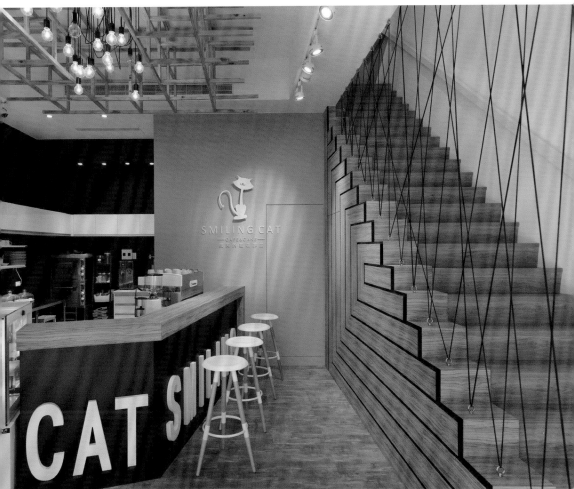

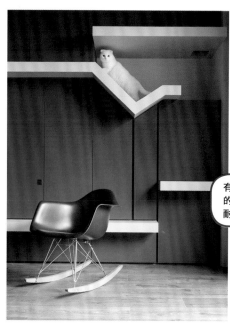

得利電腦調色漆參考色號
Dulux 70BB 83/020

住宅案例 ...

01 ◆ 鮮明對比的現代工業宅

喜愛工業風又不想空間過於沉重、壓迫，設計師巧妙運用對比色彩手法，吧檯一致的白色、落地窗面與電視牆處理為黑色，櫃牆則是藍調，並衍生出灰綠、灰藍色作為沙發色，空間有層次且能彼此協調。圖片提供 @ 甘納設計

有如小山丘般起伏的藍色櫃牆，是貓咪行走的貓道，白色層板既可襯托櫃體，其木紋美耐板材質又有耐磨防抓功能。

02 ◆ 馬卡龍色演繹童話空間

選用馬卡龍色彩，運用空靈灰、澈湖綠、木質等作為色塊基底，打造客廳開放場域空間，並塑型寬闊視野，色彩相互組織成多彩多姿的生活畫面，也讓空間充滿童趣，創造繽紛愉悅的迎客場景。圖片提供 @ 開物設計

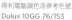

得利電腦調色漆參考色號
Dulux 30BB 62/004

得利電腦調色漆參考色號
Dulux 10GG 76/153

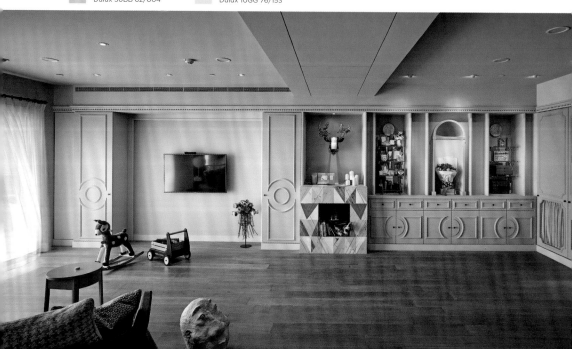

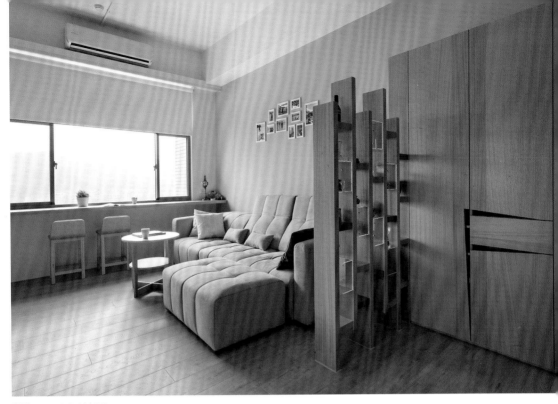

得利電腦調色漆參考色號
Dulux 90GG 51/211

得利電腦調色漆參考色號
Dulux 10BG 83/061 得利電腦調色參考色號
Dulux 10BG 63/189

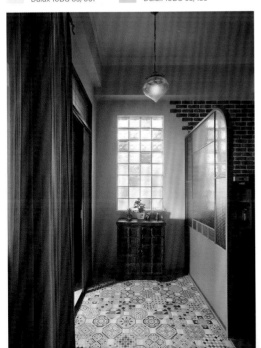

03 ◆ 異國藍色階渲染家的溫馨

沙發背牆是屋主喜愛的藍色，延伸至牆面間接誘導了視覺空間，帶來開闊舒適感，淺藍色沙發則提升空間層次，溫潤的木紋由地板轉至立面，與柔白及天藍色調的搭配，讓空間盈滿屬於家的溫馨。圖片提供 @ 明樓室內裝修設計

04 ◆ 花磚與彩色玻璃充滿異國情調

這裡的居家色彩完全呈現主人活潑熱情的好客個性，各空間以重點主牆及低彩度副牆搭配仿古白木作傢具，全室呈現慵懶的鄉村殖民地風情。圖片提供 @ 集集國際設計

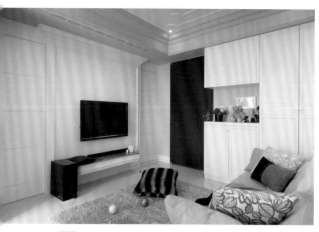

05 ◆ 用水藍色詮釋復古典雅

由於客廳空間並不大，設計師以色彩將高度延伸，創造寬敞的視覺感受，開放式空間中，水藍色與純白線板交織搭配，也進一步為生活增添屬於美式的復古典雅氣息，恬淡色彩更描繪出夢想中的浪漫場景。圖片提供 @ 蒔築設計

06 ◆ 淡化背景，突顯中西傢具特色

熱愛閱讀、收藏老傢具，又曾住過建築詩人王大閎設計的住宅，以這樣的概念為靈感，空間架構維持在帶灰的白、胡桃木地板也特意洗白，讓中西傢具能各得其所，展露各自的特色。圖片提供 @ 日作空間設計

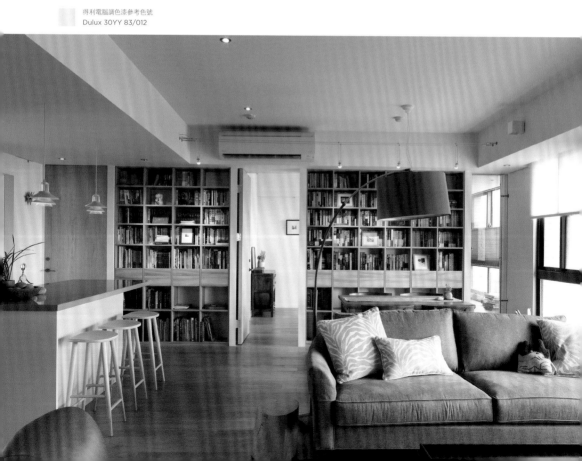

得利電腦調色漆參考色號
Dulux 30YY 83/012

得利電腦調色漆參考色號
Dulux 70GY 49/201

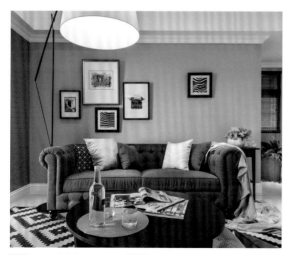

得利電腦調色漆參考色號
Dulux 10YY 48/071

得利電腦調色漆參考色號
Dulux 00NN 53/000

07 ◆ 橄欖綠帶來療癒與舒緩效果

延續公共廳區簡單的灰白框架，轉至主臥房變成灰色窗簾，讓空間之間具有串連性，牆面主題則是因應屋主喜愛植物，選用低彩度橄欖綠刷飾，散發沉靜舒適的步調。圖片提供 @ 日作空間設計

08 ◆ 暖灰色彩與軟件營造飯店風

希望家能像歐美飯店般的質感、同時不要有過多的裝潢，於是整體空間捨棄太多的裝修，幾道牆面刷飾灰色調，並搭配大地色系的毛毯與家飾單品點綴，呈現溫暖的氛圍。圖片提供 @ 存果空間設計

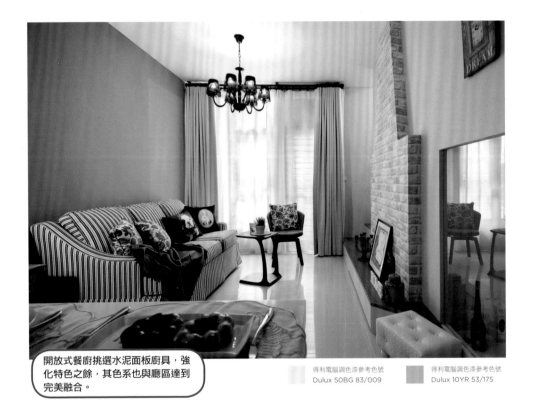

開放式餐廚挑選水泥面板廚具，強化特色之餘，其色系也與廳區達到完美融合。

得利電腦調色漆參考色號
Dulux 50BG 83/009

得利電腦調色漆參考色號
Dulux 10YR 53/175

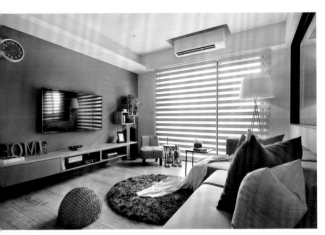

得利電腦調色漆參考色號
Dulux 30YY 20/029

得利電腦調色漆參考色號
Dulux 00NN 83/000

09 ◆ 溫暖柔和的法式鄉村風

公共廳區底牆淡淡、柔和的灰色系，沙發背牆則是流行的柑橘色彩，對應電視牆的紅磚壁紙，提升溫暖指數。圖片提供 @ 寓子空間設計

10 ◆ 自然清新的休閒療癒居所

因應屋主對於居家的嚮往―回家能有放鬆療癒的效果，從玄關至客廳除了採取自然且類似實木的淺色木紋櫃體打造，更特意以咖啡灰色抽屜面板作為跳色，色系延伸，在光線的折射之下舒適宜人。圖片提供 @ 寓子空間設計

11 ◆ 繽紛色彩打造清新北歐宅

利用空間既有的良好格局與採光條件，公共廳區採開放式規劃，增進親子互動，大面積電視主牆選用嫩綠作為主視覺，搭配屋主收藏的繽紛北歐經典款傢具，展現清新活潑的氛圍。圖片提供 @ 樂創空間設計

12 ◆ 蘋果綠牆蔓延清新活力

在明亮客廳中，大膽地運用蘋果綠作為主牆色調，營造出鮮活空間印象；並運用深色調的木地板與淺色系的木質傢具營造出深淺律動的色感，共構出充滿活力與生命力的空間感。圖片提供 @ 水水設計

得利電腦調色漆參考色號
Dulux 30GG 72/212

得利電腦調色漆參考色號
Dulux 90YY 55/560

得利電腦調色漆參考色號
Dulux 30BB 83/018

粉紅薄紗的窗簾是配色上一大亮點，也點出主人柔美的個人特質。

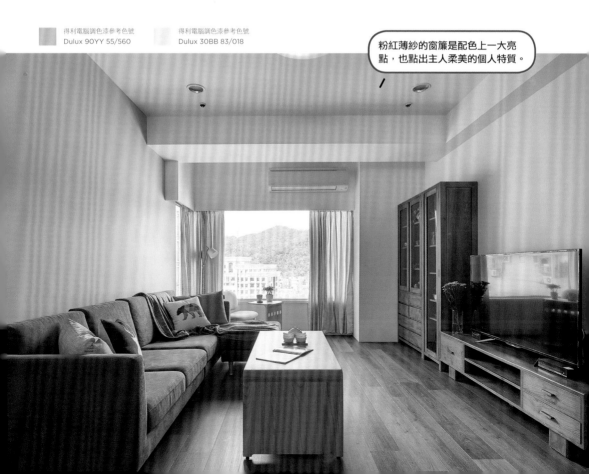

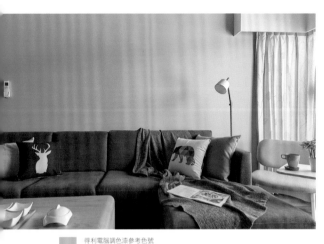

13 ◆ 充滿朝氣的蘋果綠森林

在朝氣蓬勃的蘋果綠牆與溫潤的木傢具與地板之間,選擇無彩度的淺灰色沙發作為中性過渡色彩,既可穩定蘋果綠的跳躍感,搭配藍毯、木桌…等物件,又不減其大自然色彩性格。圖片提供 @ 水水設計

14 ◆ 層次木感烘托浪漫月光黃

為滿足屋主喜歡的自然風格,將天地壁以實木色調連成一氣,營造出自然木居,並在電視牆上透過多種染色的木牆與月光黃的造型框設計,呈現出浪漫優雅的鄉村風空間。圖片提供 @ 原木工坊 & 客製化・手工實木傢具

得利電腦調色漆參考色號
Dulux 90YY 55/560

得利電腦調色漆參考色號
Dulux 90RR 83/009

為避免過多實木色調產生沉重感,在牆面選擇粉綠色或白色鋪底來輕量化空間感。

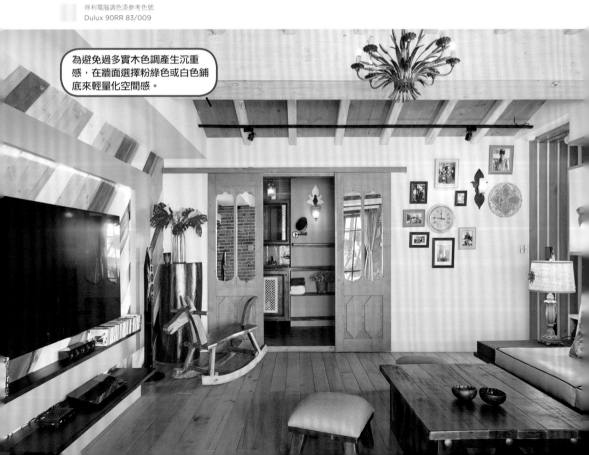

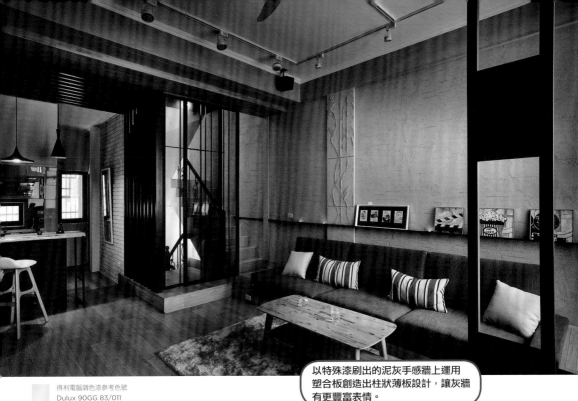

得利電腦調色漆參考色號
Dulux 90GG 83/011

以特殊漆刷出的泥灰手感牆上運用
塑合板創造出柱狀薄板設計，讓灰牆
有更豐富表情。

15 ◆ 微光暗房的灰階手感牆

將泥灰色牆面當作是畫布，用光影、傢具與人的走動
來繪出生動作品，全室以灰階作為主題，再加入黑色
沙發、層板、玄關隔屏與木傢具、地板等設計，形成
微光暗房的療癒情境。圖片提供 @ 庵設計店

16 ◆ 溫實底蘊的灰色協奏曲

在採光充足的客廳中，以灰階駝色取代白色作為基底
色調，除增加空間的底蘊與厚度，其中暖馨感的駝灰
色牆面與明快理性的清水灰色布面沙發，形成和諧又
有層次的協奏曲。圖片提供 @ 森境 & 王俊宏室內裝修設計工程

 得利電腦調色漆參考色號
閱讀區 Dulux 80YR 46/243

 得利電腦調色漆參考色號
閱讀區 Dulux 10YR 50/101

 得利電腦調色漆參考色號
客廳 Dulux 10BB 83/017

 得利電腦調色漆參考色號
客廳 Dulux 30YY 56/060

 得利電腦調色漆參考色號
客廳 Dulux 30BG 43/163

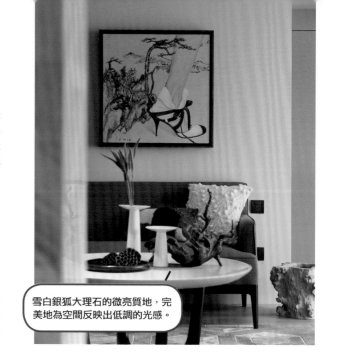

17 ◆ 明快色系營造光的流動

清透光感的客廳，藉由簡潔溫暖的米色牆面及白色天花板作為主色調，搭配雪白銀狐大理石的質感襯托，營造出自由流動的明快空間感，並將視覺焦點聚集在黑白畫作與霧灰沙發上。

圖片提供 @ 森境 & 王俊宏室內裝修設計工程

得利電腦調色漆參考色號
Dulux 10YR 55426

18 ◆ 淺粟牆色照亮木質空間

透過深灰階的配色整合傢具、家飾及牆櫃、木百葉等軟硬體設計，讓用餐空間呈顯低調穩重的美感，同時在牆面選擇柔和的淺粟色調作鋪色，讓深沉空間與溫暖牆色形成安靜的對比。

圖片提供 @ 森境 & 王俊宏室內裝修設計工程

得利電腦調色漆參考色號
Dulux 70YY 73/083

雪白銀狐大理石的微亮質地，完美地為空間反映出低調的光感。

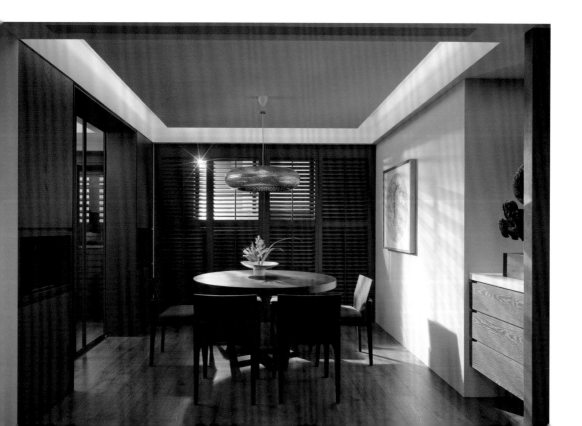

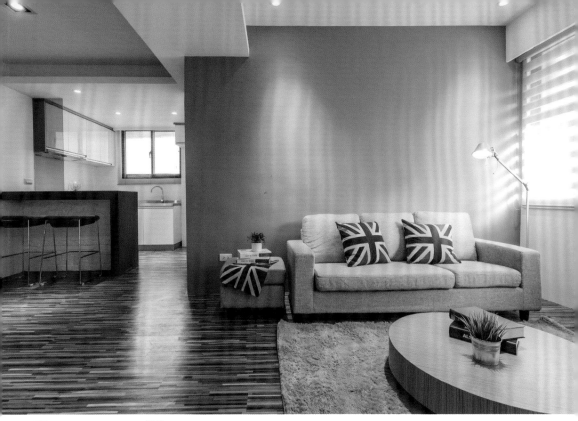

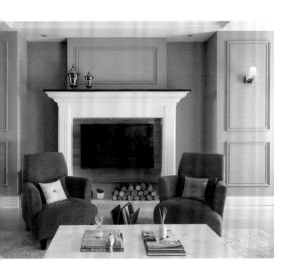

19 ◆ 老屋翻新，色彩新生命

為改變老屋採光不佳的問題，以現代手法來設計，全室選用正白色的漆來處理天花板及壁面，讓室內空間有『大』的感覺，不在牆面做多餘的裝飾，以油漆跳色來定景於特定牆面，感受上是舒服的。圖片提供 @ 南邑設計事務所

20 ◆ 絕配！棕灰牆遇見白壁爐

在造型立體的美式壁板主牆上，大膽地鋪設以棕灰色調作為空間基礎色，調配出簡潔又穩重的起居氛圍，接著將壁爐造型漆上白色，讓畫面瞬間跳脫出明快與唯美表情。圖片提供 @ 新澄設計

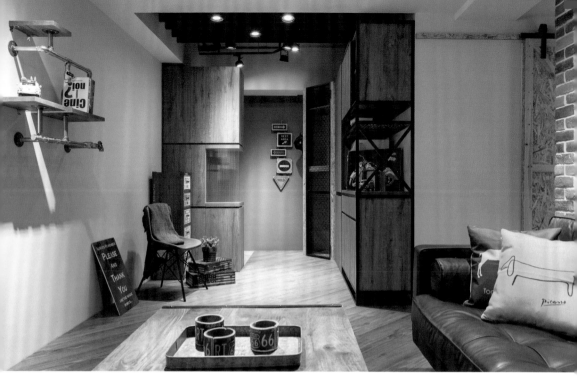

得利電腦調色漆參考色號
Dulux 30BB 83/018

得利電腦調色漆參考色號
Dulux 30GY 50/195

得利電腦調色漆參考色號
Dulux 10BB 83/020

有型有款的北歐家飾成為空間凝聚視覺的焦點。

21 ◆ 減少視覺疲勞的色彩設計

風格上使用很多黑色與咖啡色的設計，雖然壁面是使用正白色，但環境燈是用黃光，為了讓眼睛看了過多相似色後能放鬆，所以在側牆處設定了綠色的牆面。圖片提供 @ 南邑設計事務所

22 ◆ 花磚搭配正紅吊燈為純白畫上顏色

在純白的空間裡選擇玄關的小角落作顏色變化，以不同花紋花磚妝點牆面與地坪，並以中間淺橘色的鞋櫃為兩者間做調和，在這一片柔和的色調中點上一盞鮮紅吊燈為視覺抓住焦點。圖片提供 @ 北鷗室內設計

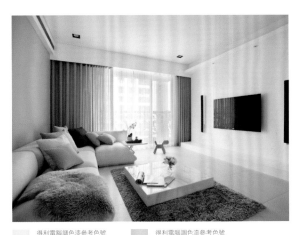

得利電腦調色漆參考色號
Dulux 00NN 83/000

得利電腦調色漆參考色號
Dulux 90BB 67/069

得利電腦調色漆參考色號
Dulux 30YR 64/044

23 ◆ 暖灰營造靜謐與優雅

公共空間以橫向安排，包納客廳及
開放式餐廚，沙發背牆飾以恬淡素
雅的灰色調，讓空間漫溢靜謐氛圍。
電視牆採用大理石鋪排，天然的石
面紋理低調展露溫文氣質。圖片提供 @ 沐
澄設計

24 ◆ 將顏色玩在傢具之上

擁有多色牆面的居家空間在客廳將
顏色玩在傢具之上，線條簡約優雅
的藍灰色沙發，賦予歐式貴族感的
釘扣設計，增添知性的沉靜氛圍。
另外，落地窗旁擺上檸檬黃的臥
榻，攜本書相伴，愜意地躺臥在軟
榻上，便能充分感受日光的美好。圖
片提供 @ 北鷗室內設計

得利電腦調色漆參考色號
Dulux 10BB 83/017

得利電腦調色漆參考色號
Dulux 70BB 55/044

得利電腦調色漆參考色號
Dulux 70YY 43/113

得利電腦調色漆參考色號
Dulux 10YY 75/084

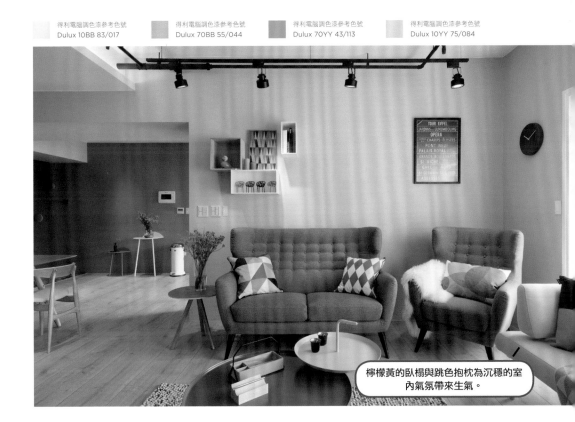

檸檬黃的臥榻與跳色抱枕為沉穩的室
內氣氛帶來生氣。

25 ◆ 柔和自然色暖化居家

客廳以不同色階的跳色軟件展現風格,並透過白色文化石牆面搭配輕淺木皮鋪設,沙發背牆則以灰綠色調揮灑,搭配落地採光挹注,營造出符合北歐感的自然氣息。圖片提供 @ 沐澄設計

26 ◆ 靛藍沙發背牆挹注靜謐

在開放式格局規劃,以一片靛藍色的沙發背牆,挹注一派自在輕鬆謐靜的生活氣場,搭配精選的傢具與跳色抱枕,在淺白的基底背景之中,跳出獨特風格。圖片提供 @ 一水一木設計工作室

得利電腦調色漆參考色號
Dulux 00NN 83/000

得利電腦調色漆參考色號
Dulux 61BB 28/291

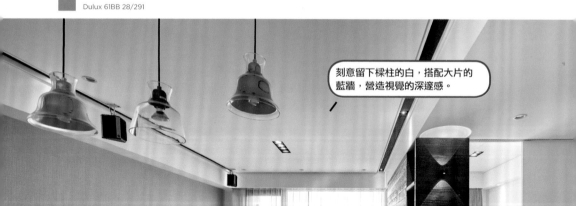

刻意留下樑柱的白,搭配大片的藍牆,營造視覺的深邃感。

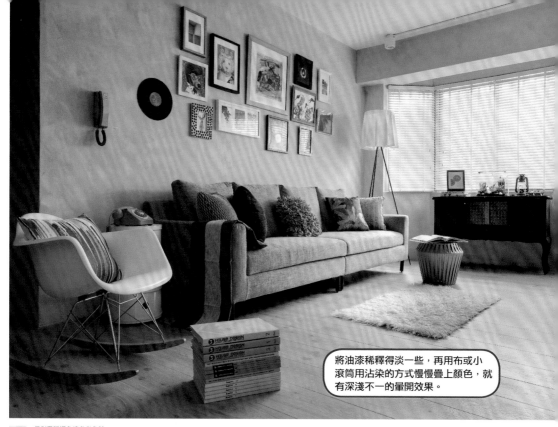

將油漆稀釋得淡一些，再用布或小滾筒用沾染的方式慢慢疊上顏色，就有深淺不一的暈開效果。

得利電腦調色漆參考色號
Dulux 70BB 83/020

27 ◆ 水泥灰保留牆面手感風

以白色為基調的空間裡，沙發背牆模仿丹麥創意總監 Niels Strøyer Christophersen 的牆面處理手法，直接沾刷水泥，用手工鏝土方式，隨興上色所呈現出來的手感「relax」氛圍，更將時下流行的北歐風格帶入。圖片提供 @ 一水一木設計工作室

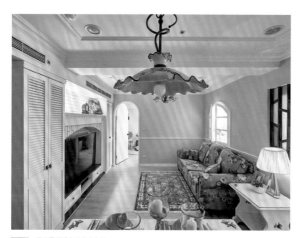

得利電腦調色漆參考色號
Dulux 79BG 53/259

28 ◆ 恬淡美好的美式鄉村宅

有一種浪漫叫天空藍，將它的清新與夢幻帶進家門也不是一件很難的事兒。搭配鄉村風元素，拱門、格子窗及手工彩繪玻璃裝飾等，在天空藍的映照下更顯繽紛。圖片提供 @ 禾捷室內裝修設計

元 氣 氛 圍
Cheering up

彷彿空氣中充滿了雀躍的因子，適用於元氣氛圍的空間，通常具有高度互動性，以及高度的動能，因此需要能讓心情飛揚起來的色彩，才能引導、提昇空間中的愉悅感受，通常是明亮的暖色系，或是活潑而深淺不一的跳色設計。應用在商業空間中，則能有聚眾、吸引人潮或是拉長停佇時間的優點；而對於居家設計來說，挑選全家人都喜歡的顏色，就是最適切且正確的選擇。

圖片提供 @ 馥閣設計

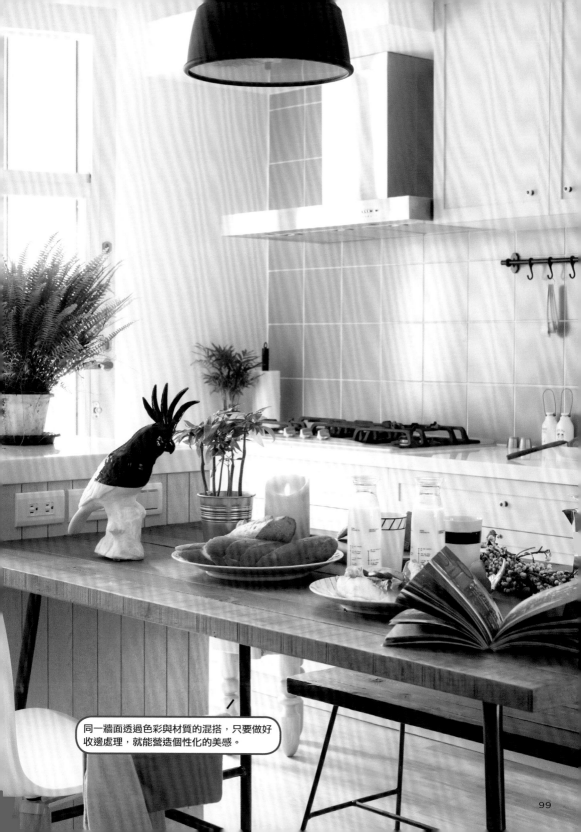

同一牆面透過色彩與材質的混搭，只要做好收邊處理，就能營造個性化的美感。

Commerical Space
… 商空應用

01 ◆ 巧妙柔化冰冷工業風

此處為西餐兼具麵包店面的複合式親子餐廳，設計師以雅緻的綠強調純天然氛圍，裸露的紅磚牆與綠完美呼應，深邃的天花即使管線縱橫，墨藍色確定了空間軸線，用輕快的方式完美演繹出舒適餐飲空間。圖片提供 @ 珞石室內裝修

得利電腦調色漆參考色號	得利電腦調色漆參考色號	得利電腦調色漆參考色號
Dulux 19YR 14/629	Dulux 30BB 05/022	Dulux 30BB 31/022

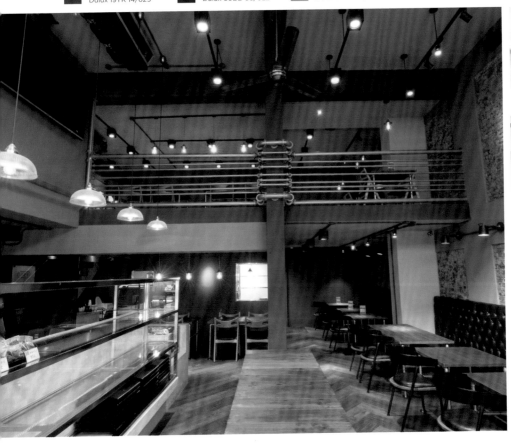

02 ◆ 品味玩色、探索空間

店面為來自香港的潮流眼鏡品牌的形象概念店，設計師以「品味玩色、探索空間」為設計核心，整體空間以方形幾何貫穿，透過線條切割及色彩運用，創造出虛實視覺感受，堆疊出空間層次趣味性。圖片提供 @ 優士盟整合設計

粉紅色帶不僅讓色彩更立體化，也能巧妙切割空間，讓視覺更為豐富。

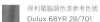

得利電腦調色漆參考色號
Dulux 68YR 28/701

得利電腦調色漆參考色號
Dulux 66YY 56/707

得利電腦調色漆參考色號
Dulux 87GG 60/239

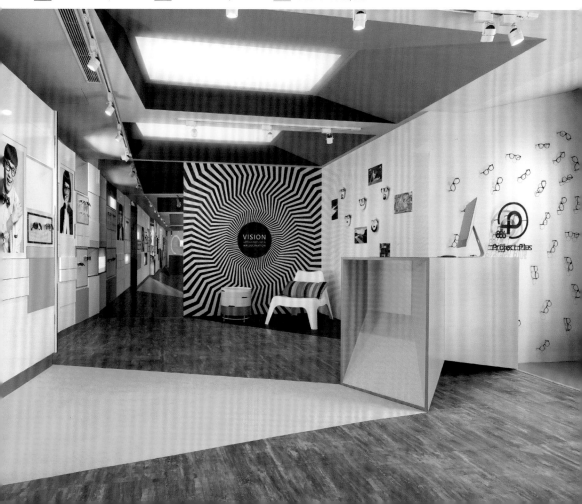

當材質與色彩拼接，白色色條不僅讓空間
更具個性，也有了最好的收邊。

得利電腦調色漆參考色號
Dulux 90RR 83/009

03 ◆ 喝咖啡也可以擁有輕快的節奏！

有別於一般咖啡館沉重偏暗的氣氛設定，設計師取材自然，
將木頭、薄荷綠與海軍藍搭配拼接，打造一進門就能放鬆呼
吸，極度舒適的啜飲空間。圖片提供 @ 懷生國際設計

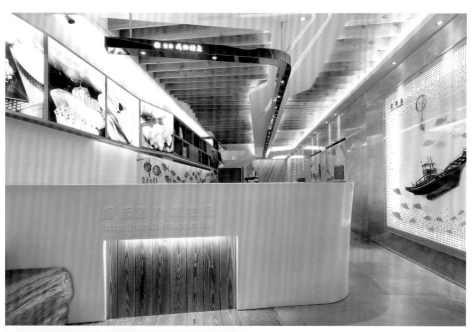

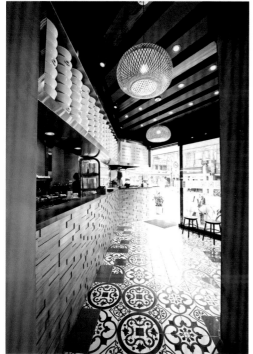

04 ◆ 貼近大自然的美食饗宴

以現代風的潔淨簡約，襯托旗魚純粹的新鮮美味，溫潤的木質與水泥粉光，再加上引入天光與燈光照明的規劃，打造清新視覺感受，沁藍烤漆玻璃更讓人彷彿置身海洋之中。圖片提供 @ 拾葉建築＋室內設計

得利電腦調色漆參考色號
Dulux 90RR 83/009

05 ◆ 用色彩演繹最時尚的古早味

此案為台灣在地夜市美食店，為呈現在地文化，設計師參考了澳洲、荷蘭餐飲設計，並追溯早期台灣小吃店鋪風格，創造出既新穎時尚又保有古早味餐廳，不僅強化了企業識別，更成為食客心目中第一名的在地美食。圖片提供 @ 優士盟整合設計

得利電腦調色漆參考色號
Dulux 19YR 14/629

得利電腦調色漆參考色號
Dulux 30BB 05/022

Home
Space

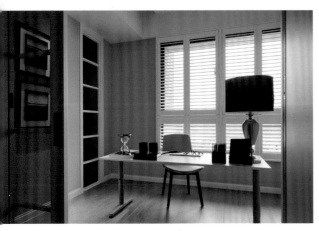

得利電腦調色漆參考色號
Dulux 10BB 83/020

得利電腦調色漆參考色號
Dulux 45YY 67/120

得利電腦調色漆參考色號
Dulux 32YY 73/398

住宅案例

06 ◆ 寧靜沉澱的美式風書房

延續餐廳的溫和壁面色彩，進入到書房場域，
除了加入白色框邊修飾外，運用稻香色演繹
渾然天成的淡雅純淨外，也構成美式最經典
的友善溫馨生活場景。圖片提供 @ 卡納國際設計

07 ◆ 多元風格混搭出度假氛圍

融合復古工業風、鄉村風，和紐約蘇活區的
摩登時尚，設計師以鵝黃、粉紅櫥櫃加上彩
色拼磚建構餐廚空間立面，利用大幅玻璃窗
迎進充裕日光，讓這兒的用餐氛圍更多了度
假氣息。圖片提供 @ 浩室空間設計

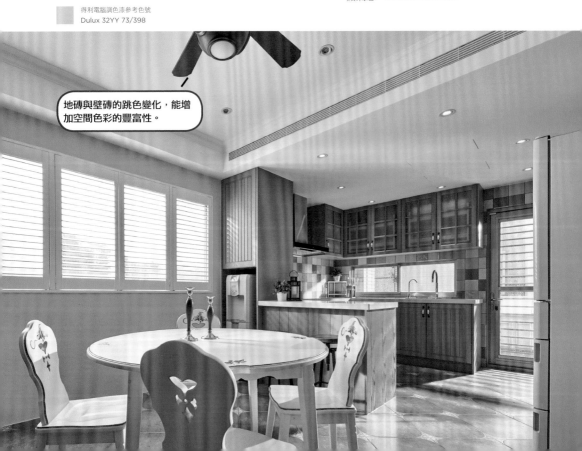

地磚與壁磚的跳色變化，能增
加空間色彩的豐富性。

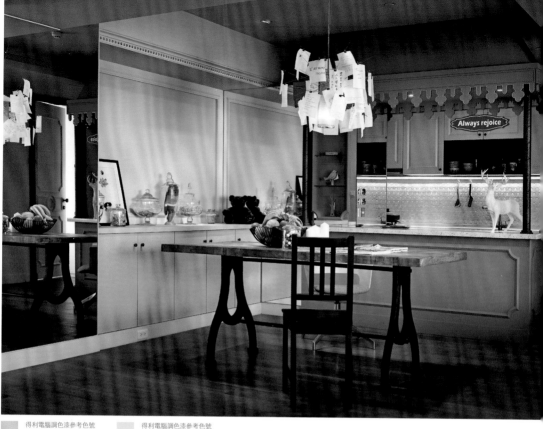

	得利電腦調色漆參考色號		得利電腦調色漆參考色號
	Dulux 30BB 62/004		Dulux 10GG 76/153

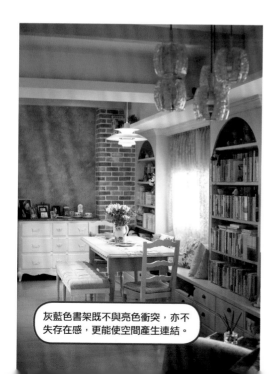

灰藍色書架既不與亮色衝突，亦不失存在感，更能使空間產生連結。

08 ◆ 湖綠餐車吧台童趣十足

善用糖菓色劃分童話般的餐廚空間，空靈灰、澈湖綠、木質等作為色塊基底，點綴出不同層次，相互組織成多彩多姿的生活畫面，餐廳、廚房則規劃情境吧檯，以餐車造型開啟趣味亮點。圖片提供 @ 開物設計

09 ◆ 油畫塗裝紋理形塑美味畫面

這是一個單人居住的三房二廳宅，考量活動空間大，刻意在使用彩度高的橘色背牆，並以特殊刷塗技巧創造油畫紋理，搭配鄉村風軟件，不論用餐或閱讀都有一番悠閒的韻致。圖片提供 @ 集集國際設計

得利電腦調色漆參考色號
Dulux 12YY 51/682

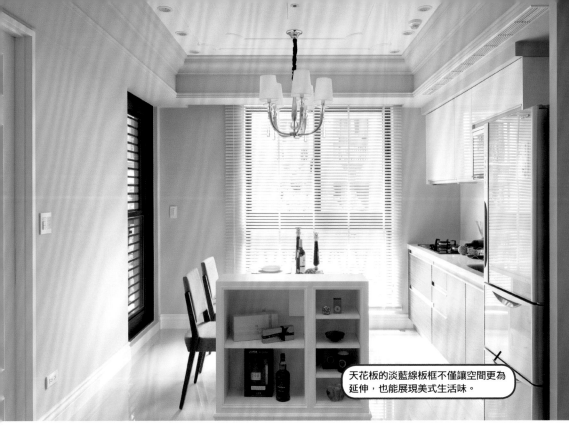

天花板的淡藍線板框不僅讓空間更為延伸，也能展現美式生活味。

得利電腦調色漆參考色號
Dulux 66BG 68/157

得利電腦調色漆參考色號
Dulux 50BG 83/009

得利電腦調色漆參考色號
Dulux 30BB 83/018

得利電腦調色漆參考色號
Dulux 70RR 66/072

10 ◆ 淡藍空間中的一米陽光

淡藍牆面揉合了明亮日光，形塑清爽優雅的餐食區域，白色地板與天花相映成趣，不論用餐、閱讀，這裡彷彿透著暖意與烘焙香氣，是全家最舒適無壓的一方天地。圖片提供 @ 蒔築設計

11 ◆ 藕色牆與茶鏡融會優雅古典情調

女主人對淡雅的藕色特別情有獨鍾，因此在餐廳區域主牆以藕色為基底，選擇茶鏡擴展空間，茶鏡上大馬士革圖騰十足展現優雅美式居家風格，牆面及天花層次分明的設計也讓此處更添優雅。圖片提供 @ 蒔築設計

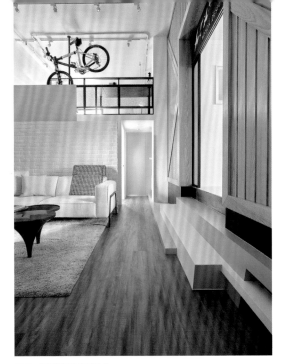

得利電腦調色漆參考色號
Dulux 90RR 83/009

12 ◆ 無重力自然輕盈空間

微調中古屋的原先格局，這裡的居家公領
域搭襯樓中樓格局，配上輕巧的蘋果綠及
黑色鐵件線條，交錯運用的材質與色塊，
不知不覺堆疊出仿若無重力的 3D 立體空
間。圖片提供 @ 懷生國際設計

13 ◆ 仿舊木紋呼應工業粗獷感

開放式餐廚將原有貼飾馬賽克的矮牆剔除
表面材質，改為水泥粉光、並延伸為爐區
壁面，呼應整體的工業基調，並特意挑選
有拼接效果的仿舊木紋廚具，為每個空間
製造令人吸睛的畫面。圖片提供 @ 寓子空間設計

得利電腦調色漆參考色號
Dulux 90RR 83/009

得利電腦調色漆參考色號
Dulux 30BB 62/004

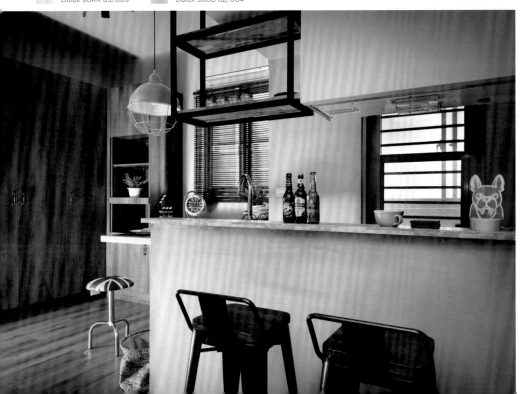

得利電腦調色漆參考色號
Dulux 10GG 76/153

得利電腦調色漆參考色號
Dulux 30GY 41/173

14 ◆ 繽紛黃綠藍打造鄉村北歐風

設計師觀察屋主的個性，並以「成年人的童心」為設計主軸，截取屋主喜愛的鄉村風加入生活感的仿舊元素，以繽紛的黃、綠、藍三色為主，低彩度的白色為輔，打造專屬於屋主的北歐鄉村居家空間。圖片提供 @ 馥閣設計整合

15 ◆ 剛剛好的森林系餐食區

援引窗外自然光線，打造出健康無壓的餐食空間，取材自森林，特別選用淺棕綠色作為單面背牆主色，配合淡木質餐桌椅及白色天地壁，恰到好處的描繪出屬於家人餐食美景。
圖片提供 @ 樂創空間設計

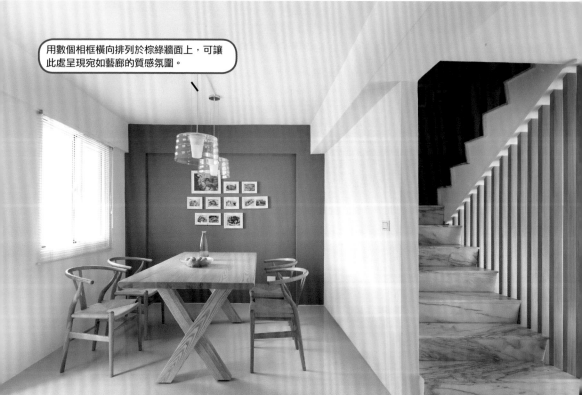

用數個相框橫向排列於棕綠牆面上，可讓此處呈現宛如藝廊的質感氛圍。

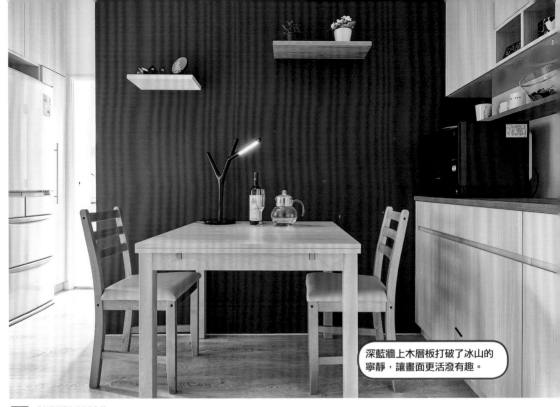

深藍牆上木層板打破了冰山的寧靜，讓畫面更活潑有趣。

得利電腦調色參考色號
Dulux 30BB 08/263

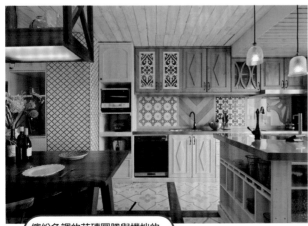

得利電腦調色參考色號
Dulux 90RR 83/009

繽紛色調的花磚圖騰與樸拙的實木色調形成絕配。

16 ◆ 北歐深藍的寧靜淡泊

原本用餐空間顯得單調無趣，但因一道深藍牆面的變化，瞬間激活出空間能量，有趣的是設計師特別選用染淺的泛白木皮來鋪陳地板與櫃體，更能凸顯出冰藍色調的靜謐氛圍。圖片提供 @ 水水設計

17 ◆ 暖胃暖心的低調中性色

開放的廚房中五花十色的素材與圖騰讓人眼花撩亂，但亂中似乎有有一種自然秩序，設計師利用大地中性色為主軸，將深淺實木與花磚圖騰作搭配，混搭出暖心、暖胃的鄉村風。圖片提供 @ 原木工坊 & 客製化・手工實木傢具

18 ◆ 森林中喜見草綠生機

透過地板、桌板與天花板三種色階與層次的木質感設計，醞釀出北歐森林般的自然氣息，而吧檯邊一面草綠色牆則有如森林間的生機，成為餐廳的視覺亮點，也帶進滿滿的活力感。圖片提供 @ 新澄設計

得利電腦調色漆參考色號
Dulux 00NN 83/000

得利電腦調色漆參考色號
Dulux 10GY 61/449

19 ◆ 流行薄荷綠活潑角落設計

別於傳統以白色為主的北歐居家，對色彩有高敏銳度的北歐設計，以薄荷綠、粉橘、灰藍色作為不同區域的牆面用色，一進門入目的電視牆維持減壓又舒適的純白色調，餐廳兩側選擇刷飾清爽的薄荷綠，另一側的牆面端景則是換上灰藍色調，增添空間的層次感。圖片提供 @ 北鷗室內設計

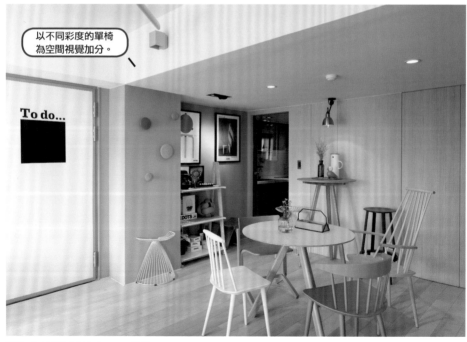

以不同彩度的單椅為空間視覺加分。

To do...

得利電腦調色漆參考色號
Dulux 70BG 56/061

得利電腦調色漆參考色號
Dulux 50BG 83/009

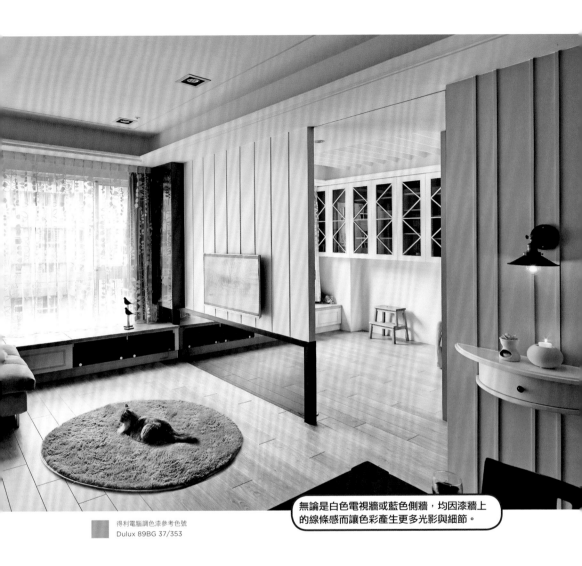

無論是白色電視牆或藍色側牆，均因漆牆上
的線條感而讓色彩產生更多光影與細節。

得利電腦調色漆參考色號
Dulux 89BG 37/353

20 ◆ 顛覆印象的美式藍白牆

在電視主牆先選擇以白色木條板搭配黑鏡材質來突顯美式風格，
接著將右側牆面創意地漆上如 Tiffany 藍的色調，搭配情境壁燈
的烘托，為空間帶來古典又時尚的美麗表情。圖片提供 @ 庵設計店

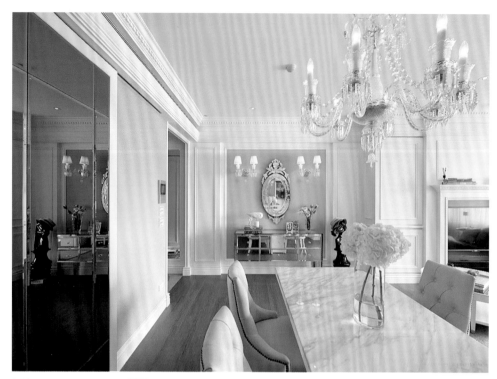

 得利電腦調色漆參考色號
Dulux 50BG 83/009

得利電腦調色漆參考色號
Dulux 50BB 63/094

21 ◆ 百合白＋土耳其藍的圓舞曲

如同這新古典空間，為突顯精緻的古典元素，如手工精細的鏡櫃與威尼斯鏡輔以質感奢華水晶壁燈等，因此在天地壁中以最單純的百合白呈現，僅在關鍵的牆面以淡土耳其藍妝點，訴說空間故事。圖片提供 @ 繽紛設計

22 ◆ 酒紅牆色洋溢慵懶情調

從進入室內的玄關處便採用鮮豔的紅黑白作大膽配色，接著運用紅磚牆、復古地磚等自然色調的調和，讓空間展現出熱情卻不失穩重的豐富感，尤其濃烈酒紅的牆面色塊更顯慵懶情調。圖片提供 @ 原木工坊 & 客製化，手工實木傢具

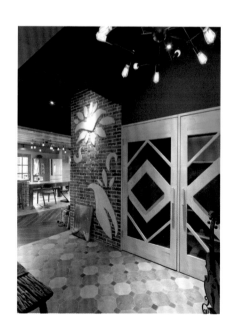

 得利電腦調色漆參考色號
Dulux 16YR 16/594

得利電腦調色漆參考色號
Dulux 00NN 05/000

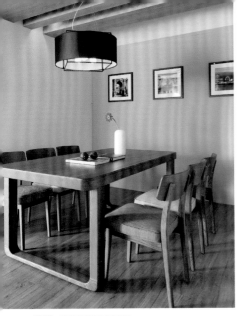

23 ◆ 灰藍綠將北歐風格細細帶入

與廚房空間連為一線的用餐區域，上方特意以木樑與大型吊燈營造層次律動感，運用偏灰藍綠色的主牆與客廳延伸來的灰白，營造出北歐的溫潤氛圍，同時也跟對面的黑板留言板拉門呼應。●圖片提供 @ 橙白室內裝修設計

24 ◆ 以材質展現不同的灰

因為屋主希望牆面不使用白色，設計師在餐廳空間使用不同彩度的灰來呈現質感，以大面積的灰牆面當底，另一方面灰在木質櫃上則呈現另種視受，並運用燈光搭配淺木色餐桌與壁櫃調和出生活感。●圖片提供 @ 北鷗室內設計

得利電腦調色漆參考色號
Dulux 30BG 37/110

得利電腦調色漆參考色號
Dulux 10BB 83/017

得利電腦調色漆參考色號
Dulux 70BB 55/044

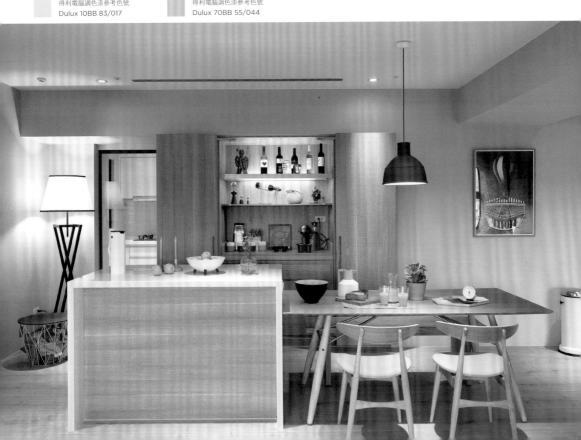

專 注 氛 圍

Keeping
Concentration

一般來說，需要高度專注的環境，通常是書房、工作區、辦公室、會議室或閱讀區等空間，室內的格局設計以及色彩配置，通常需要能幫助室內的人減少雜念，因此傾向將線條感覺減至最低，同時也要最單純、乾淨的視覺感，有些設計師偏好選用冷色系，強調空間中純粹專一的思考，也有些人將彩度減低，減少視覺上的干擾。

圖片提供 @ 腹閣設計

■ 得利電腦調色漆參考色號
Dulux 30BB 05/022

□ 得利電腦調色漆參考色號
Dulux 90RR 83/009

Commerical
Space
… 商空應用

01 ◆ 草木蔓延的環保美學

辦公室內特別用公司自己研發生產的運動鞋布作材料，設計出摩登燈罩與綠、紅色辦公椅，巧妙將公司產品與空間設計完美結合，而大量原木色與綠色的結合也展現環保經營的理念。圖片提供 @ 聯寬室內裝修

02 ◆ 演繹溫和專業工作場域

傳統白色的辦公空間太過冰冷，因此挑選帶點玫瑰紅的粉嫩色系白色漆做為辦公環境的底色，為空間帶來一點溫柔氛圍，有助於團隊溝通及協作時的氣氛。圖片提供 @ 卡納國際設計

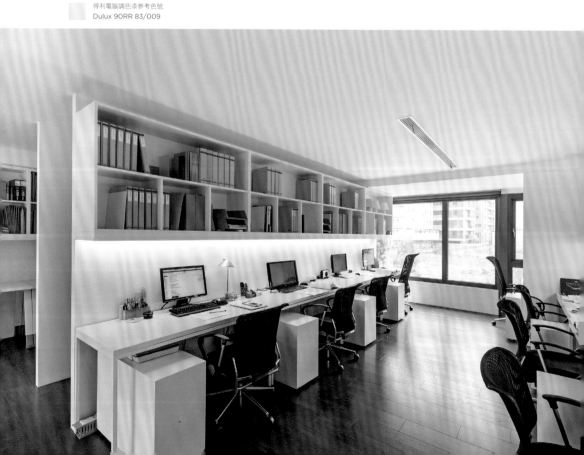

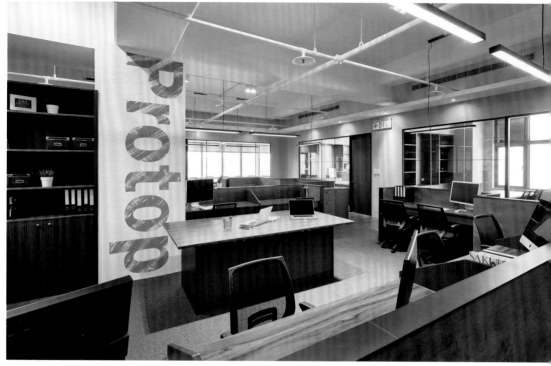

得利電腦調色漆參考色號
Dulux 90RR 83/009

03 ◆ 色彩濃度降低，打造輕調工業風

設計師將工業風常用顏色彩濃度調淡，並在天花以淺色做安排，藉此增加辦公空間明亮感，也讓裸露管線的天花看來更俐落；工業風常用的黑、藍兩色，以灰與帶灰的藍色取代，應用在地板與牆面，既可低調表現個性，也替空間帶來穩重感。圖片提供 @ 澄橙設計

清玻璃與黑鋁窗框的隔間牆，形成動線般的線條，指引出前進路線。

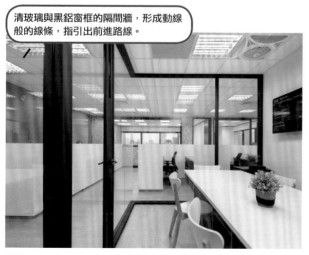

得利電腦調色漆參考色號
Dulux 90RR 83/009

得利電腦調色漆參考色號
Dulux 78YR 39/593

04 ◆ 鮮橘紅活化辦公氛圍

在坪數有限、動線不明的辦公空間中，選擇安全的雲白色為基調，藉由辦公隔屏來界定分區，而引人注目的鮮橘紅色主牆上則聚焦了視覺，強調出活力豐富的辦公室氣氛。圖片提供 @ 水水設計

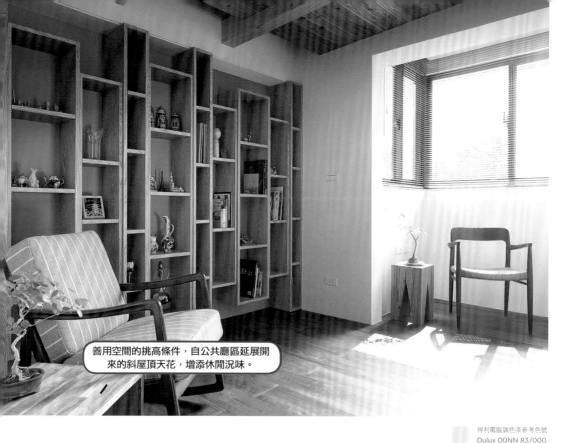

善用空間的挑高條件，自公共廳區延展開來的斜屋頂天花，增添休閒況味。

得利電腦調色漆參考色號
Dulux 00NN 83/000

得利電腦調色漆參考色號
Dulux 87GG 51/ 291

Home Space

住宅案例

05 ◆ 在日光森林裡享受閱讀

80 坪的樓中樓住宅，每個空間皆擁有充沛日光，更環繞著自然綠意，將此景致延伸至內，書櫃背景漆上翠綠色彩，並搭配同色系單椅，就像置身森林般，令人感到療癒又放鬆。圖片提供 @ 日作空間設計

06 ◆ 異國元素與陽光合作無間

天空藍的牆、希臘藍的沙發、土而其藍的吧檯椅，為喜愛旅遊、熱愛藍色的屋主，打造充滿異國藍的空間，陽光浸入映射出藍色的層次，也使窗邊成了最清新的閱讀區。圖片提供 @ 明樓室內裝修設計

得利電腦調色漆參考色號
Dulux 30BB 62/004

得利電腦調色漆參考色號
Dulux 10BB 83/017

07 ◆ 古典紅色窗櫺形塑專注氛圍

即便是需要專注的書房空間，也不想一成不變，設計師以紅色復古窗櫺先界定出此區的文藝氛圍，再搭配原木質感桌椅及白色背牆，空間的輕重確定後，層次自然分明。圖片提供 @ 開物設計

08 ◆ 極簡配色搭出文青味

由於將空間界定為需要專注的閱讀書房，設計師以白色開放式書架錯落描繪書的收納空間，百搭的白與深木色傢俱相得益彰，打造書香滿盈的文青天地。圖片提供 @ 珞石室內裝修

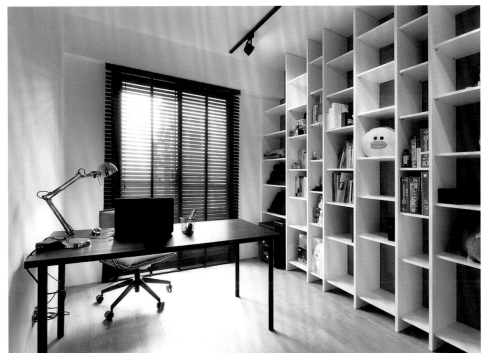

得利電腦調色漆參考色號
Dulux 90RR 83/009

09 ◆ 突破藩離的書香天地

乍看純白的書房做了斜式切割，並從牆面延展至天花，讓書架不再拘泥於橫直，淡灰水泥牆適度襯托了一整室的明亮，窗明几淨，一坐下來就能湧入滿滿靈感。圖片提供 @ 懷生國際設計

10 ◆ 陽光是室內色彩的魔法轉化劑

此為 40 坪新成屋中餐廳兼具書房功能的空間，為塑造不受干擾的閱讀環境，並引渡自然光進駐，設計師運用木百葉和展示櫃將此處區域獨立劃分，當日光斜射入內，在層架的疏漏間，自然的光影也成就了這兒的溫暖舒適。圖片提供 @ 浩室空間設計

得利電腦調色漆參考色號
Dulux 90RR 83/009

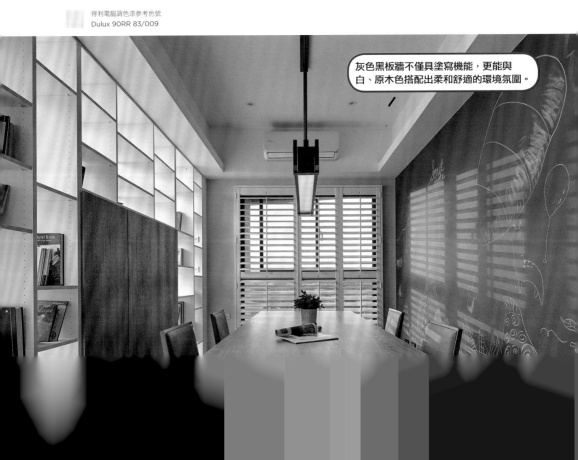

灰色黑板牆不僅具塗寫機能，更能與白、原木色搭配出柔和舒適的環境氛圍。

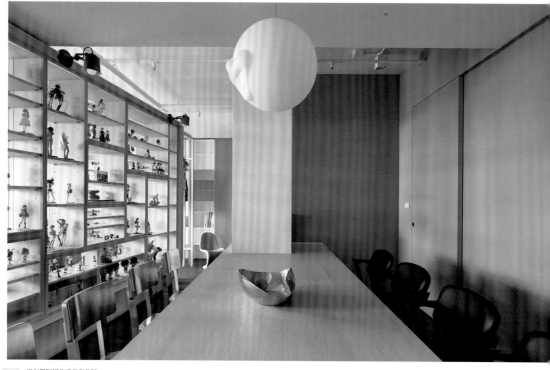

得利電腦調色漆參考色號
Dulux 90RR 83/009

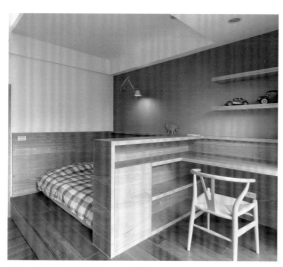

得利電腦調色漆參考色號
Dulux 10BB 83/017

得利電腦調色漆參考色號
Dulux 70BB 28/080

11 ◆ 淡雅流行配色襯托公仔收藏

屋主從事服裝設計又喜愛收藏公仔，對
於設計師提出近兩年流行的粉紅配綠的
組合十分認同，因此為了公仔模型所衍
生的屋中屋鐵件框架便漆上淡淡的粉紅
色，右側自玄關至餐廚則是淡綠色，以
輕盈、降低彩度的色彩搭配，可突顯公
仔的獨特，也讓房子再久都耐看。圖片提
供 @ 甘納空間設計

12 ◆ 灰藍牆色勾勒簡約溫暖

以木材質為主調的獨棟住宅，每間臥房
特意依照使用者性格搭配不同的牆色，
男孩房刷飾灰藍色作為床頭、書桌的背
景，配上溫暖的百合白＋白色，展現溫
暖房俐落的氛圍。圖片提供 @ 日作空間設計

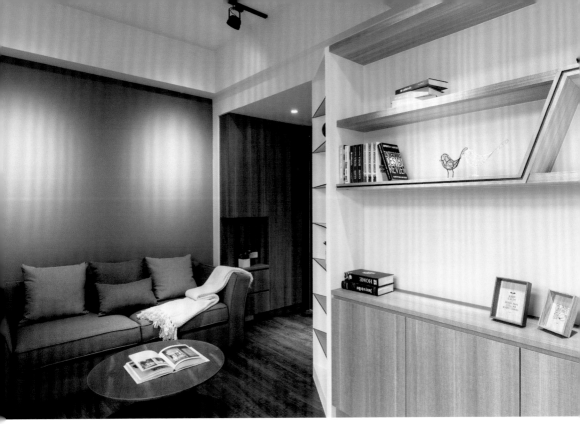

得利電腦調色漆參考色號
Dulux 90RR 83/009

得利電腦調色漆參考色號
Dulux 30GG 83/013

13 ◆ 溫暖放鬆的閱讀角落

業主喜好大地色系，同時又喜歡有溫暖的感覺，所以我們在電視牆、層板及茶几選用木紋，櫃體及沙發則選用偏灰的克里夫板材，有別於其它牆面的偏灰色的白，我們選用偏綠帶灰的顏色，來讓沙發背牆突顯出來，做為空間的定景。圖片提供 @ 南邑設計事務所

14 ◆ 專注靈淨的白色書房

透過牆面光影與百葉窗的線條，使靜白色的閱讀區散發靈淨與專注的魅力，再輔以木質桌椅、鐵件屏風等溫馨現代的色彩因子，藉此抹除空間的蒼白冰冷，覆上一層自然色調的溫度。圖片提供 @ 新澄設計

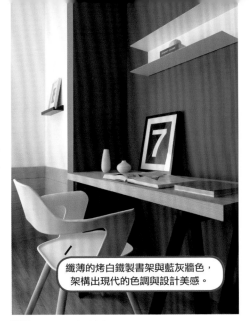

纖薄的烤白鐵製書架與藍灰牆色，
架構出現代的色調與設計美感。

得利電腦調色漆參考色號
Dulux 90BB 09/186

15 ◆ 提升專注力的藍灰書牆

在採光充足的書房裡，先將牆面下方約三分之一以木皮作出分段配色，既是踢腳板，也讓空間有增溫與拉高效果；另外，書桌前以藍灰牆色來提升專注力，而白色書架則凝聚焦點。圖片提供 @ 新澄設計

16 ◆ 屬於大人味的沉穩配色

客餐廳與書房隔間採用玻璃材質，將光線引入屋內，創造美好的光影流動，有別公共廳區白色系主軸，書房點綴了深沉的藍色為背景，產生沉穩內斂的成熟韻味。圖片提供 @ 拾葉建築＋室內設計

得利電腦調色漆參考色號
Dulux 10BB 18/106

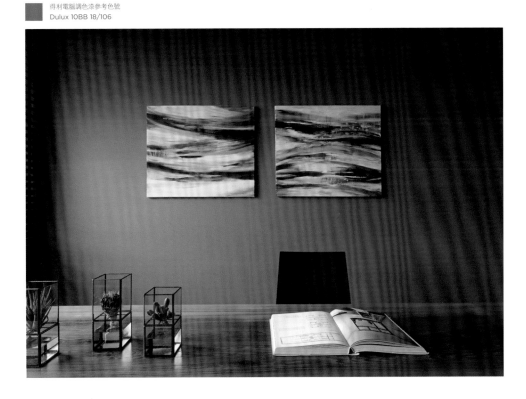

側面局部換上鵝黃色，與黑色強烈對比，營造趣味氛圍。

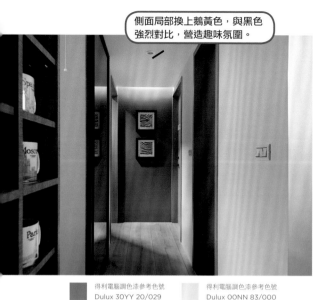

得利電腦調色漆參考色號
Dulux 30YY 20/029

得利電腦調色漆參考色號
Dulux 00NN 83/000

得利電腦調色漆參考色號
Dulux 50BG 83/009

17 ◆ 鵝黃、森林綠增添活潑律動

書房採取清透玻璃隔間與客廳相鄰，爭取舒適的開闊感與光線，主要牆面刷飾了黑色黑板漆，賦予趣味互動，廊道端景牆面更是萃取森林綠鋪陳，讓此處有了更為舒適無壓的氣氛。圖片提供 @ 寓子空間設計

18 ◆ 牆面局部立體花磚成畫

位於公共區域的右側工作空間壁面，採用玻璃拉門延伸空間與自然光線，粉橘色牆面拼貼具立體花磚，有如畫作般，讓立面更具豐富，而鮮黃坐墊則是為溫暖的氛圍帶出亮點。圖片提供 @ 北鷗室內設計

得利電腦調色漆參考色號
Dulux 10BB 83/020

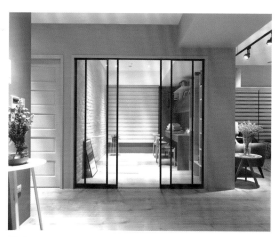

得利電腦調色漆參考色號
Dulux 10BB 83/017

得利電腦調色漆參考色號
Dulux 10YY 75/084

19 ◆ 灰綠色牆面提升閱讀心情

客廳後方的開放式書房場域，以灰綠色牆面與客廳的純白做區隔，稍微淡化較為嚴肅的工作空間並提升閱讀心情。木色櫃體與書桌則因白椅與綠色植物的點綴嶄露生氣。圖片提供 @ 北鷗室內設計

20 ◆ 白色文化石與木色搭出北歐風

一進門即見開放式書房，以輕透玻璃拉門與其他空間區隔，並保留生活互動感，整面背牆飾以文化石的溫實觸感，加上溫潤的淺色木質地坪，讓空間更具有北歐居家的溫馨氣息。圖片提供 @ 北鷗室內設計

放 鬆 氛 圍
Relaxing

舒服、無壓能帶來輕鬆休閒感覺的訴求,其實並不只限於某幾類空間,像是主客臥室、兒童房、娛樂室等,或商業空間中塑造度假風、北歐風的室內設計,因為講求無拘束,設計和配色也十分多元,這樣的氛圍特別適合開放式、複合式的空間格局,不同色彩選搭,也能區隔出開放空間中不同的環境氛圍,以及咖啡館、甜點店、牙醫診所等需要放鬆心情的空間。

圖片提供 @ 大湖森林室內設計

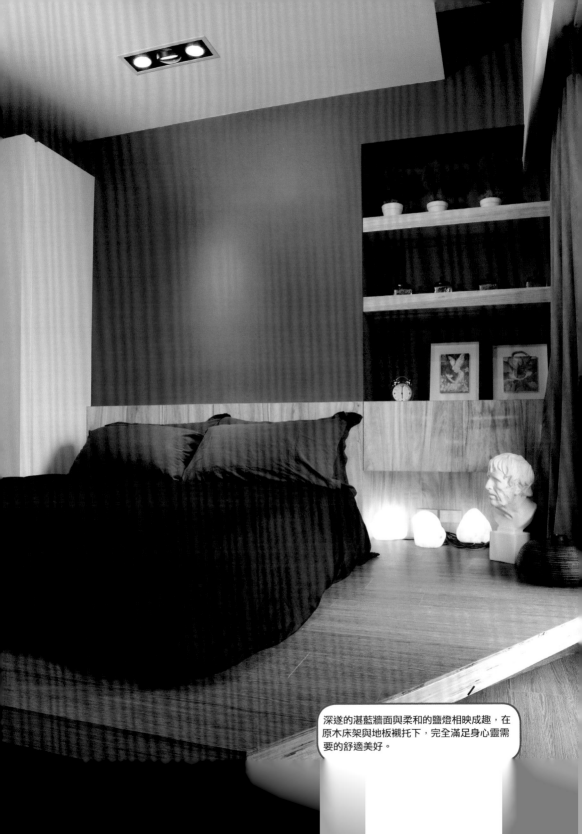

深邃的湛藍牆面與柔和的鹽燈相映成趣，在原木床架與地板襯托下，完全滿足身心靈需要的舒適美好。

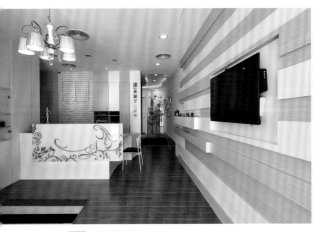

得利電腦調色漆參考色號
Dulux 10GY 41/600

得利電腦調色漆參考色號
Dulux 68YR 28/701

得利電腦調色漆參考色號
Dulux 66YY 56/707

01 ◆ 綠化。空間

在坪數不大的診療空間裡，透過材質、顏色明確的翠綠色及原木色劃分使用領域與動線，並以婉約的圓弧曲線，佐以現代簡潔的線條效果，呈現出豐富的空間層次，同時挹注放鬆舒適的休閒風格。圖片提供 @ 禾捷室內裝修設計

02 ◆ 輕甜色系開啟眼鏡時尚

店面為來自香港的潮流眼鏡品牌的形象概念店，設計師以「品味玩色、探索空間」為設計核心，整體空間以方形幾何貫穿，透過線條切割及色彩運用，創造出虛實視覺感受，堆疊出空間層次趣味性。圖片提供 @ 優士盟整合設計

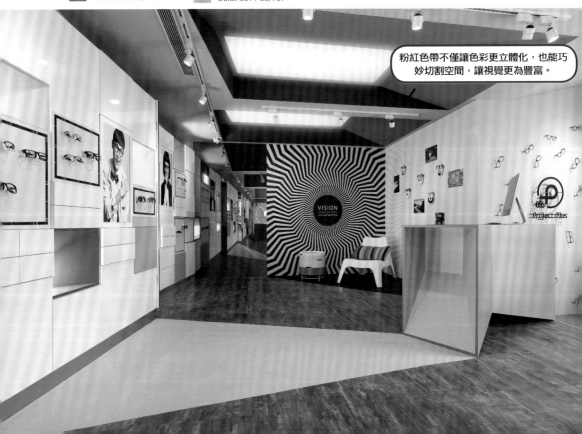

粉紅色帶不僅讓色彩更立體化，也能巧妙切割空間，讓視覺更為豐富。

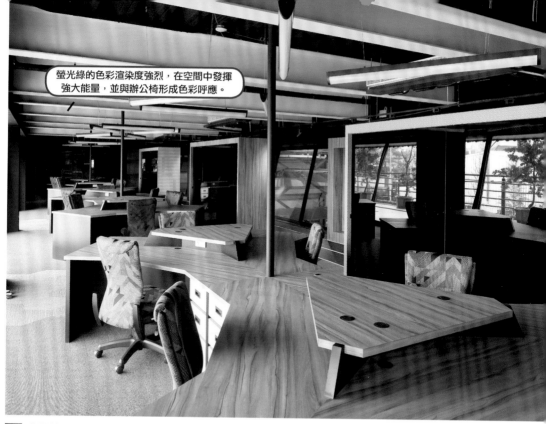

螢光綠的色彩渲染度強烈，在空間中發揮強大能量，並與辦公椅形成色彩呼應。

得利電腦調色漆參考色號
Dulux 30BB 05/022

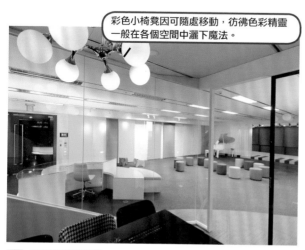

彩色小椅凳因可隨處移動，彷彿色彩精靈一般在各個空間中灑下魔法。

得利電腦調色漆參考色號
Dulux 90RR 83/013

03 ◆ 螢光綠框爆發活力動能

以工業風為風格基調的運動鞋布廠辦空間，在色彩計畫上先藉由黑白硬體作基礎色，接著透過木質傢具的溫潤質感緩和冷硬氛圍，並挑選充滿活力的螢光綠作跳色，改變原本較暗沉的空間感。圖片提供 @ 聯寬室內裝修

04 ◆ 音符般的色彩流瀉空間

在白色的音樂教室中，巧妙擷取鋼琴蓋板弧線作為地板界線，並以灰色與黃綠色地板作為公私分區，接著將色彩延伸至牆面上展現悠揚美感，至於彩色椅凳則像是空間中綻放的音符。
圖片提供 @ 聯寬室內裝修

得利電腦調色漆參考色號
Dulux 10BB 83/017

得利電腦調色漆參考色號
Dulux 48YY 77/529

得利電腦調色漆參考色號
Dulux 66BG 68/157

Home Space

住宅案例

05 ◆ 高明度、彩度創造活潑感

回應小女孩活潑開朗的性格，臥房床頭特別選用明亮、彩度高的黃色鋪陳，而床區部分地壁延續公共空間的柚木色調，轉至架高地面則改為淺色松木，在輕重木色中達到平衡。圖片提供 @ 日作空間設計

06 ◆ 以冷暖色區別空間氛圍

主臥空間十分寬廣，為強化使用機能，設計師以色彩將室內格局一分為二，用米白色牆面搭配木質床架和櫥櫃，以暖色調營造感性舒適的睡眠氛圍，再以水泥牆面介定空間，牆的另一端的灰、藍及白色組合強調了理性的閱讀環境。圖片提供 @ 浩室空間設計

水泥粉光的灰色不僅具細膩的紋路質感，更能能作為冷暖色系的中介色。

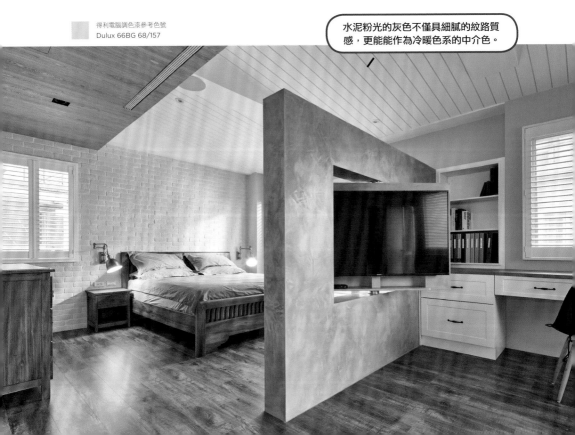

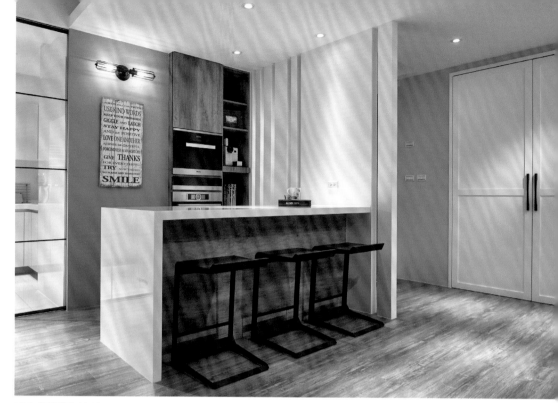

得利電腦調色漆參考色號
Dulux 90RR 83/009

得利電腦調色漆參考色號
Dulux 10BB 83/020

得利電腦調色漆參考色號
Dulux 10bG 83/061

07 ◆ 毫不黏膩的餐食角落

這裡是廚房空間外的一處備餐區，位置剛好在玄關與客廳之間的開放區域，設計師簡化了立面線條，除了以立櫃將瑣碎物件全都收納外，鋼琴烤漆的中島檯面與淡色橄欖綠完全詮釋了餐食健康自然的調性。圖片提供 @ 浩室空間設計

08 ◆ 舊車庫的華麗轉身

此區雖為車庫，卻是愛玩車的屋主經常逗留的地方，設計師運用色彩將地下室複雜的水電管路變身為工業風的個性元素，墨藍色壁面也展現出紐約蘇活區的摩登時尚，讓平凡無奇的地下倉庫搖身一變成為獨一無二的個性空間。圖片提供 @ 浩室空間設計

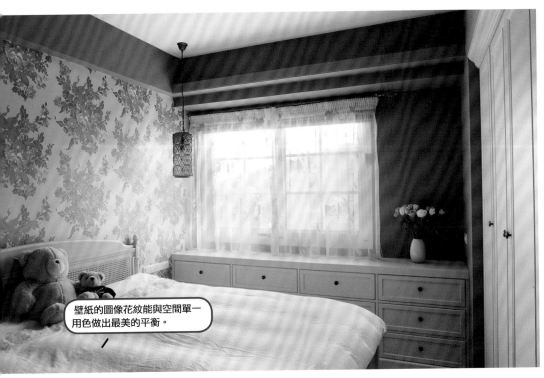

壁紙的圖像花紋能與空間單一
用色做出最美的平衡。

得利電腦調色漆參考色號
Dulux 90BB 21/220

得利電腦調色漆參考色號
Dulux 00NN 83/000

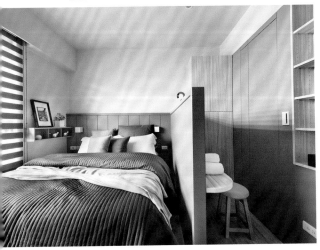

09 ◆ 淡淡香氣的舒適配色

屋主崇尚浪漫舒適的臥室空間，於是選用其
最喜愛的紫色調，搭配大馬士革壁紙，讓空
間浪漫而不死板，重現屋主在西班牙旅行的
燦爛時光。圖片提供 @ 集集國際設計

10 ◆ 中性色彩溫暖包覆休憩時光

主臥房的綠色造型隔間牆，衍生自公共廊
道，完美銜接自然調性，同時也巧妙區隔出
梳妝檯、衛浴的動線，而衛浴門片、甚至是
床尾的衣櫃則是搭配中性可可色，為寢區注
入溫馨且具放鬆的氣氛。圖片提供 @ 寓子空間設計

11 ◆ 輕快色調書寫度假風情

由於室內地坪較大，考量全家人都能在此舒適休息，刻意使用明亮、繽紛的色彩搭配，摒除帶來壓力的沉重元素，粉嫩綠與甜杏色巧妙搭配展現多采多姿的度假氛圍。圖片提供 @ 集集國際設計

12 ◆ 層次豐富的工業個性美

以屋主喜愛的工業風為主軸，沙發背牆選用灰色鋪底，並透過點刷的手法創造獨特的紋理效果，對應的電視牆面則搭配日本進口仿紅磚壁紙，其演繹出具層次與豐富性的工業感住宅。圖片提供 @ 寓子空間設計

得利電腦調色漆參考色號
Dulux 50GY 52/263

得利電腦調色漆參考色號
Dulux 28YY 63/746

得利電腦調色漆參考色號
Dulux 90RR 83/009

玄關入口櫃體選擇類水泥粉光般的板材，加上幾件風格強烈的收納傢具、桌椅，讓風格更為到位。

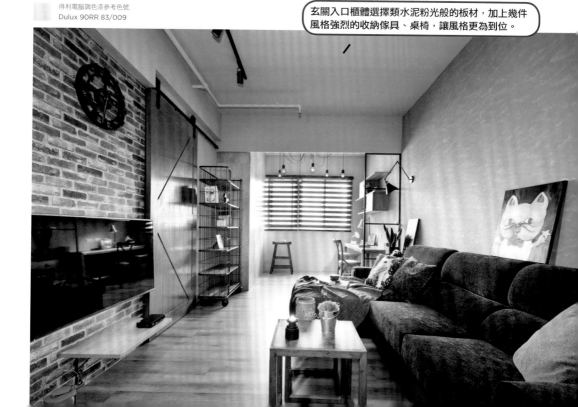

13 ◆ 浪漫性格於空間展現

因為女主人喜歡白色的美式風格，因此設計師在以白色為主調的空間內搭配許多木質家飾溫暖空間，而純白烤漆櫃體加上淡淡紫色牆面，完全展現女主人的對於居家生活的浪漫展現。圖片提供 @ 南邑設計事務所

14 ◆ 粉紫主臥串聯自然清新風格

因應公共空間以清新色彩鋪陳的概念，主臥房牆面也選用粉嫩的紫色系，而側邊牆面則是淺棕色刷飾，讓空間具有層次之餘，也有沉澱、放鬆的效果。圖片提供 @ 樂創空間設計

得利電腦調色漆參考色號
Dulux 10BB 83/020

得利電腦調色漆參考色號
Dulux 70BB 59/118

得利電腦調色漆參考色號
Dulux 53RB 76/067

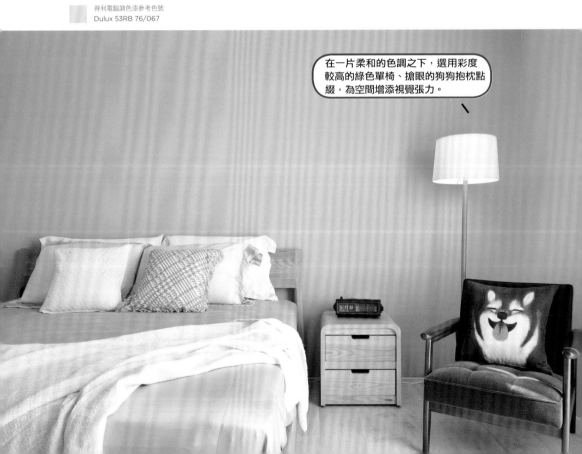

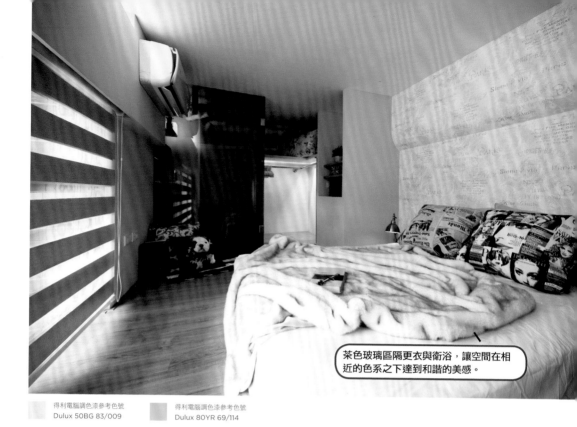

茶色玻璃區隔更衣與衛浴，讓空間在相近的色系之下達到和諧的美感。

得利電腦調色漆參考色號
Dulux 50BG 83/009

得利電腦調色漆參考色號
Dulux 80YR 69/114

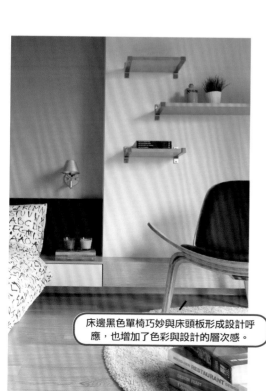

床邊黑色單椅巧妙與床頭板形成設計呼應，也增加了色彩與設計的層次感。

15 ◆ 浪漫溫暖的法式寢區

主臥房鋪飾溫潤的木地板，結合淺可可色系作為四周牆色，床頭主牆為帶有濃郁法式風味的壁紙作為裝飾，並以圓弧線條巧妙修飾大樑，營造最舒心自在的寢居氛圍。圖片提供 @ 寓子空間設計

16 ◆ 自然又摩登的個性品味

在現代風格臥室內，先以白牆與木地板經營出清爽紓壓的氛圍，並於重點牆面以青蘋果綠搭配黑色床頭板設計，彰顯自然與摩登的青春性格，讓這私密空間充分顯現主人的個性品味。圖片提供 @ 新澄設計

得利電腦調色漆參考色號
Dulux 30GG 83/013

得利電腦調色漆參考色號
Dulux 71GY 59/307

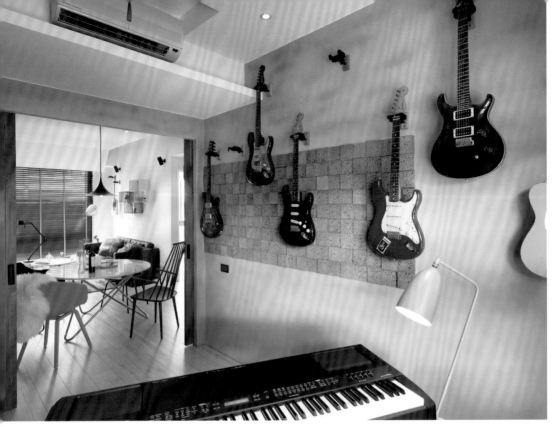

得利電腦調色漆參考色號
Dulux 50BG 83/009

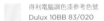

得利電腦調色漆參考色號
Dulux 10BB 83/020

磚紅色單椅與藍色床組巧妙搭配。

17 ◆ 不同層次的灰襯托鮮豔電吉他

隱藏在工業風格的穀倉拉門後方的，即是歌
手屋主的專屬琴房，運用灰階磁磚搭配水泥
粉光的特殊紋理，投射冷調性格，並襯托牆
上的鮮明的電吉他，產生強烈對比。圖片提供
@ 北鷗室內設計

18 ◆ 牆面溫潤色帶來深度睡眠

為了讓人在臥室能好好休息放鬆，設計師採
用簡約純淨的色調，並在床頭牆面刷上粉膚
色搭配藍色床組期許能一夜好眠，溫暖的木
地板與木質傢具則一致的為空間帶來寧靜感
受。圖片提供 @ 北鷗室內設計

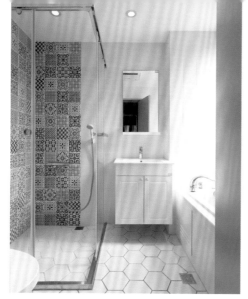

得利電腦調色漆參考色號
Dulux 00NN 83/000

19 ◆ 藍與花磚躍出放鬆旋律

說到北歐風即會令人聯想清爽乾淨的空間，以純白為基調的衛浴間，地坪選用白色六角磚，以不同材質的白讓空間劃出層次感，淺藍色門片與單牆拼貼花磚跳出活潑氣息。圖片提供 @ 北鷗室內設計

20 ◆ 光線灑落綠意的自在端景

在綠意盎然的居家空間裡，設計師以寧靜的灰綠色揮灑牆面，並搭載木作層板與烤漆鐵件，除了融入展示機能也展示溫暖，並透過採光構成光影灑落，為空間塑造生動的視覺端景。圖片提供 @ 北鷗室內設計

得利電腦調色漆參考色號
Dulux 90RR 83/009

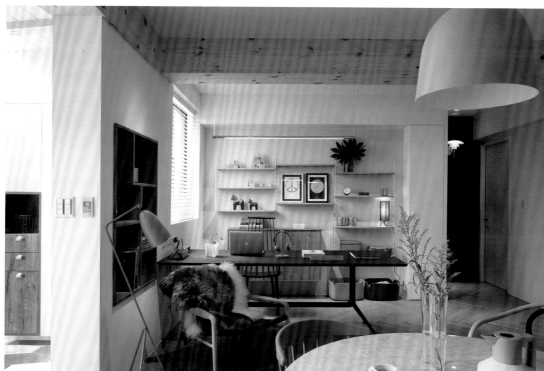

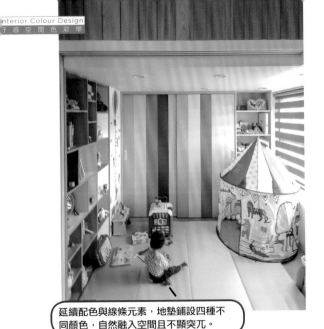

延續配色與線條元素，地墊鋪設四種不
同顏色，自然融入空間且不顯突兀。

21 ◆ 繽紛色彩刺激想像力

充滿活力、元氣的兒童房，採用飽和的亮橘色
做為主色，並輔以大地色系搭配，緩和顏色過
於強烈隨之而來的壓迫感，收納櫃門則以線條
色塊取代單一漆色，無形中豐富空間元素，也
帶來更為有趣的視覺效果。圖片提供 @ 睿豐空間規劃設計

得利電腦調色漆參考色號
Dulux 68YR 28/701

得利電腦調色漆參考色號
Dulux 90RR 16/386

得利電腦調色漆參考色號
Dulux 90YY 69/419

22 ◆ 大地色人文小暖宅

客廳整體注入大面積大地色系的奶茶暖色調，
創造溫暖氛圍，且加入白色腰線板設計，提升
整體精緻層次，電視牆採以白色文化石打造，
保留上方展示空間，妝點家飾增添視覺美感。圖
片提供 @ 禾捷室內裝修設計

得利電腦調色漆參考色號
Dulux 50BG 83/009

得利電腦調色漆參考色號
Dulux 90YR 41/179

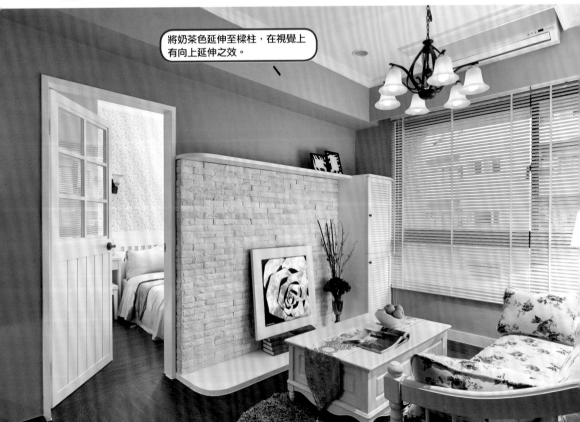

將奶茶色延伸至樑柱，在視覺上
有向上延伸之效。

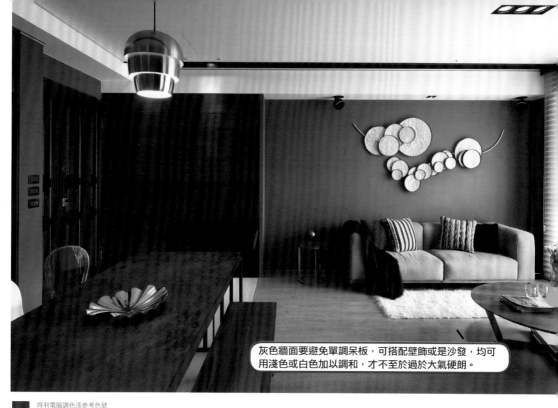

灰色牆面要避免單調呆板,可搭配壁飾或是沙發,均可用淺色或白色加以調和,才不至於過於大氣硬朗。

■ 得利電腦調色漆參考色號
Dulux 90BG 08/075

23 ◆ 藍灰的科技時尚風格

從中性的灰色開始,調和一點冷調藍色,呈現出空間的陽剛帶點溫柔的氣息。而這些顏色通常被使用在時尚感的服飾,或現代材料上,如鋁、不銹鋼上。如今運用在空間裡,反而與高科技、都市化生活畫等號。圖片提供 @ 一水一木設計工作室

24 ◆ 輕淺木色,型塑空間溫馨主調

在天地壁大量留白的空間裡,置入以木素材組構而成的兒童床,藉由材質特有的溫潤質感與柔和木色,讓冰冷的白色空間,瞬間增添了溫馨感,另外適度添入色彩繽紛的傢具,滿足實用功能的同時,也有活潑空間效果。圖片提供 @ 懷特室內設計

■ 得利電腦調色漆參考色號
Dulux 60YR 83/009

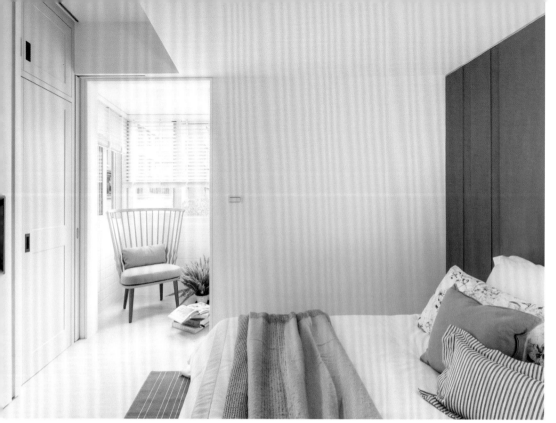

得利電腦調色漆參考色號
Dulux 40YY 65/427

得利電腦調色漆參考色號
Dulux 50BG 83/009

得利電腦調色漆參考色號
Dulux 10YR 67/111

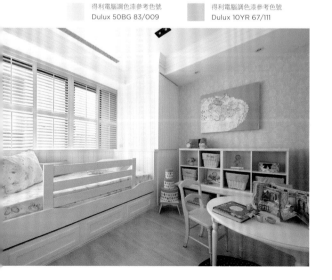

25 ◆ 運用色彩達到放大空間之效

設計師將北歐鄉村風延伸至主臥設計，並以跳色牆面帶出『童心』主軸，床頭背板選用穩重的大海藍，讓屋主能沈穩入睡，小陽台的設計也讓原本窄小的空間視覺延伸，與床頭相呼應的鮮黃色單椅更是畫龍點睛。圖片提供 @ 馥閣設計整合

26 ◆ 用粉嫩打造童趣的夢想家居

為營造女兒房的夢想天地，設計師由牆上的蛋糕藝術畫作延伸至整個空間，運用粉白及粉紅的色調，營造出空間的甜美形象，恰如其分的適合想像力豐富的小孩房。圖片提供 @ 繽紛設計

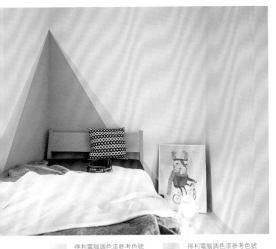

27 ◆ 帳篷圖案打造小男孩舒適小窩

面對七、八歲的小男孩，運用色彩的漸層感及陰影手法，在床頭對角線牆面設計帳棚形狀，同時也像火箭頭，透過兩條透視線，延伸到很遠的地方，完成帳篷秘密基地。圖片提供 @ 合砌設計

28 ◆ 繽紛用色的朝氣兒童房

天花及壁面的造型以及用色，靈感皆是來自於飛駕駛艙，造型雖然特殊但用色單純，因此兒童床刻意選用色彩鮮豔的汽車造型，汽車造型有延續空間風格效果，繽紛配色則能營造出兒童房應有的元氣與活力。圖片提供 @ 懷特室內設計

得利電腦調色漆參考色號
Dulux 70RB 83/021

得利電腦調色漆參考色號
Dulux 53RB 76/067

得利電腦調色漆參考色號
Dulux 30YY 05/044

得利電腦調色漆參考色號
Dulux 70YY 46/053

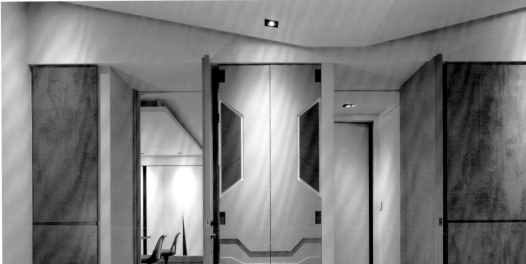

寧 靜 氛 圍

Calming
&
Soothing

這樣的氛圍被賦予了能鎮靜、舒緩、放下煩惱與雜念的能量，能讓處在此環境中的人可從心靈的平和中得到滿足。比起專注氛圍的肅穆感，這裡則多了無形的、私密的療癒與撫慰的感受。這樣的氛圍場所也多半適用於需要安眠休息的臥房、私密的浴室，色彩上也傾向柔和、沉靜的配色，設計師也會從燈光中變化，營造能安心的環境。

圖片提供 @ 卡納國際設計

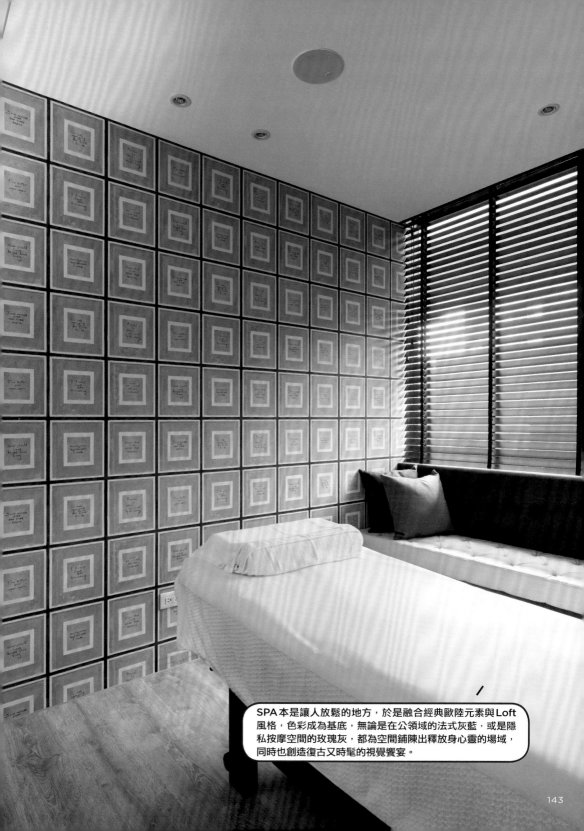

SPA本是讓人放鬆的地方，於是融合經典歐陸元素與Loft風格，色彩成為基底，無論是在公領域的法式灰藍，或是隱私按摩空間的玫瑰灰，都為空間鋪陳出釋放身心靈的場域，同時也創造復古又時髦的視覺饗宴。

得利電腦調色漆參考色號
Dulux 10BB 09/250

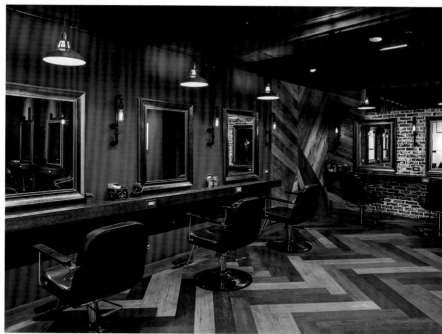

得利電腦調色漆參考色號
Dulux 30BB 05/022

得利電腦調色漆參考色號
Dulux 50BB 08/171

得利電腦調色漆參考色號
Dulux 18YR 05/072

Commerical Space ⋯ 商空應用

01 ◆ 極簡用色留待想像

以水泥、大理石相近的灰與白，架構出一個極簡空間，色彩雖然簡單、相近，但不同材質展現出的相異質感，巧妙堆疊出空間的層次與視覺深度，適度點綴色澤飽和的藍色，注入活潑氣息，平衡白色空間的沉靜冷調。圖片提供 @ 懷特室內設計

02 ◆ 微醺氛圍顛覆美髮商空

有別於時下美髮店嘈雜紛亂的環境，設計師以低明度、高彩度的空間色彩，演繹出小酒館的氛圍，讓在此的每個人都能以最放鬆的方式享受變髮樂趣。從開幕以來絡繹不絕的客人與預約電話，就能看出這裡多麼受人喜愛。圖片提供 @ 軒宇室內設計

住宅案例 ...

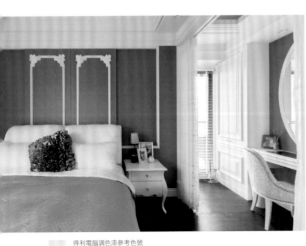

得利電腦調色漆參考色號
Dulux 50BG 83/009

01 ◆ 藕色書寫一室清爽優雅

為呈現專屬於單身女性優雅休憩的一方天地，設計師依屋主最愛的淡紫藕色為空間主色，與柔和的象牙白相互搭配，塑造舒適自然的臥睡空間，除色彩外，蕾絲簾幕、花框線板與復古梳妝檯，亦陳述了屬於屋主的優雅浪漫。圖片提供 @ 蒔築設計

02 ◆ 水泥與色彩的寧靜對話

保留水泥牆面的天然紋理，房間中以水泥的自然色調為基底，再以暖藍重點陳述臥房舒眠安心的場域精神，不需要手機電腦、不需要煩惱，靜靜的與自己相處，就是一種美感。圖片提供 @ 珞石室內裝修

得利電腦調色漆參考色號
Dulux 10BB 83/020

得利電腦調色漆參考色號
Dulux 13BG 72/151

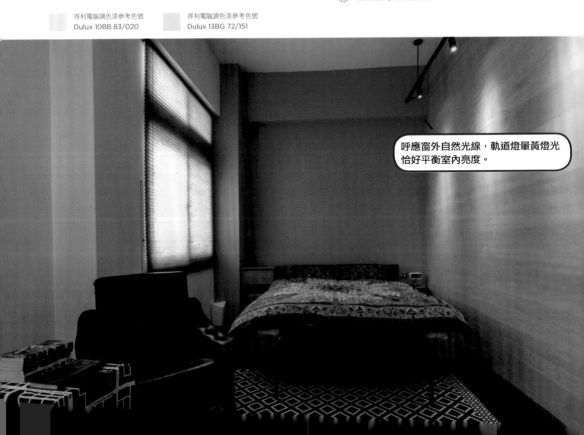

呼應窗外自然光線，軌道燈暈黃燈光恰好平衡室內亮度。

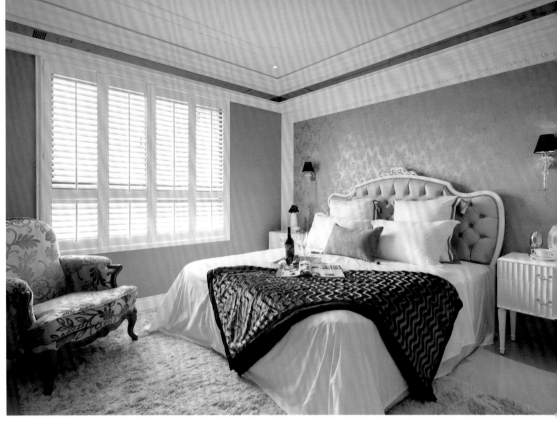

得利電腦調色漆參考色號
Dulux 30BB 83/018

得利電腦調色漆參考色號
Dulux 30BB 45/049

得利電腦調色漆參考色號
Dulux 10GY 30/104

03 ◆ 低彩度與低明度的色彩魔法

展現主臥的大器沉穩，選用了一般人少
用的藏青色系作為主牆色彩，與偏金的
卡其色大馬士革壁紙相映成趣，搭配復
古經典的床架與像具軟件，成為設計師
大膽玩色的代表作。圖片提供 @ 蔣築設計

04 ◆ 貼近自然的有氧生活

主臥房擁有得天獨厚的景觀優勢，設計
師便擷取戶外元素作為牆面主題色，同
時為呼應整體靜謐、沉穩的柚木基調，
因此選擇明度、彩度都較低的綠色系，
營造有氧愜意的休憩空間。圖片提供 @ 日作
空間設計

得利電腦調色漆參考色號
Dulux 90RR 83/009

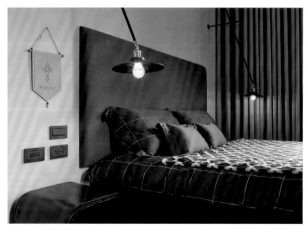

得利電腦調色漆參考色號
Dulux 70BB 83/020

05 ◆ 延伸色彩讓空間更具整體性

主臥房利用公共空間的另一個主色—綠色鋪陳牆面、櫃體，賦予沉靜舒適的依靠，次要顏色則是以溫潤木質展現於梳妝桌面，也更好保養清潔。圖片提供 @ 甘納空間設計

06 ◆ 中性色調賦予更多空間想像

延續公共廳區的工業氛圍，且兼顧日後屋主搭寢具的考量，設計師在主臥色彩的處理上，特別以中性灰色床頭繃布、窗簾以及黑鐵床頭櫃為主軸，賦予空間更多的包容性。圖片提供 @ 甘納空間設計

07 ◆ 白色療癒系空間

打破傳統冰冷的診所印象，設計師
以白色為基底，搭配鐵件及溫潤的
木材為主軸，一樓的白色基底加上
拋光磚地坪，具有放大空間的效果，
等候區設置書報雜誌架，木質色彩
包覆，沉穩中不失輕盈。圖片提供 @ 拾
葉建築 + 室內設計

得利電腦調色漆參考色號
Dulux 30BB 53/012

得利電腦調色漆參考色號
Dulux 30YY 78/035

08 ◆ 沉穩協調色系提升質感

主臥房特意選用偏灰藍色系鋪陳牆
面，並從床頭延伸至窗邊、電視牆，
再搭配深色衣櫃更融入與協調，而
黑色床架與藍色寢具、灰色窗簾的
運用，也讓空間簡單卻富有層次。
圖片提供 @ 存果空間設計

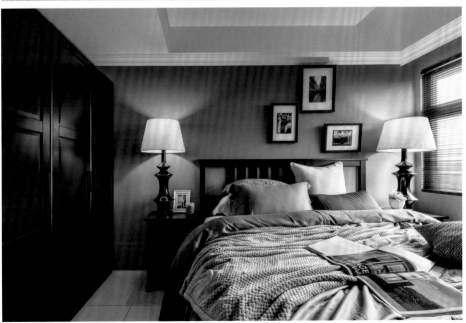

得利電腦調色漆參考色號
Dulux 90BG 30/07

09 ◆ 舒壓療癒的私領域

屋齡 20 年的老屋重新翻修，暖白色系搭配木質基調帶來清新爽朗的嶄新樣貌，到了臥房則是以柔和色系為主，在日光的烘托之下，顯得格外舒適宜人。圖片提供 @ 樂創空間設計

10 ◆ 飽和色系暖化工業居家氛圍

臥房牆色以屋主喜愛的藍色調為發想，選擇帶一點灰、又有紫的飽和色系刷飾，相較單一主牆的運用，結合淺色系木紋、類水泥紋理的灰色櫃體，搭上獨特的收納傢具，讓空間的氛圍更為濃郁。圖片提供 @ 离子空間設計

得利電腦調色漆參考色號
Dulux 88YR 82/046

得利電腦調色漆參考色號
Dulux 89BG 70/116

得利電腦調色漆參考色號
Dulux 10BB 83/020

得利電腦調色漆參考色號
Dulux 50RB 48/051

得利電腦調色漆參考色號
Dulux 10RR 73/023

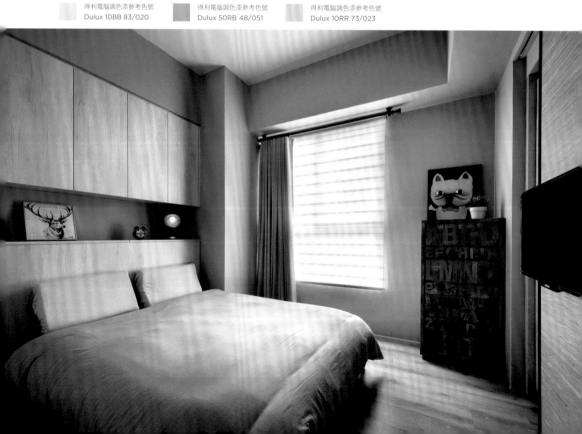

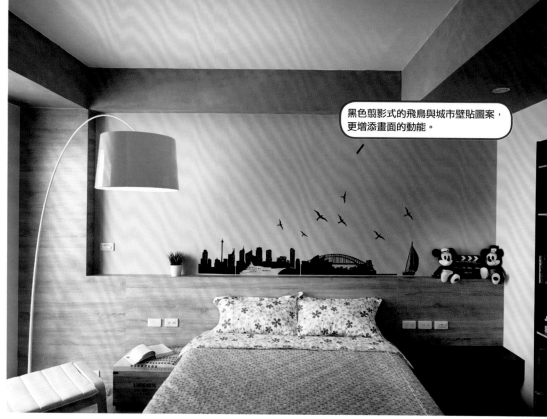

黑色翦影式的飛鳥與城市壁貼圖案，更增添畫面的動能。

得利電腦調色漆參考色號
Dulux 90GG 83/011

得利電腦調色漆參考色號
Dulux 10GY 61/449

得利電腦調色漆參考色號
Dulux 90RR 83/009

11 ◆ 具光合作用的綠彩能量

有如光合作用般，包覆了木皮的牆面與局部天花板有如大地，與偏暖色調的草綠色主牆結合，形成一幅欣欣向榮的溫暖畫面，讓居住者可以感受平和、舒緩身心的色彩能量。圖片提供 @ 庵設計店

12 ◆ 冷暖反襯凸顯空間個性

運用大地色調的灰駝色漆牆為空間帶來穩定的基本調性，同時也能與屋主喜歡的木質傢具形成暖色系的輝映；另一方面，在寢裝部分則選用了藍、白配色作空間跳色，冷暖對比反襯可讓空間更顯精神。圖片提供 @ 原木工坊 & 客製化・手工實木傢具

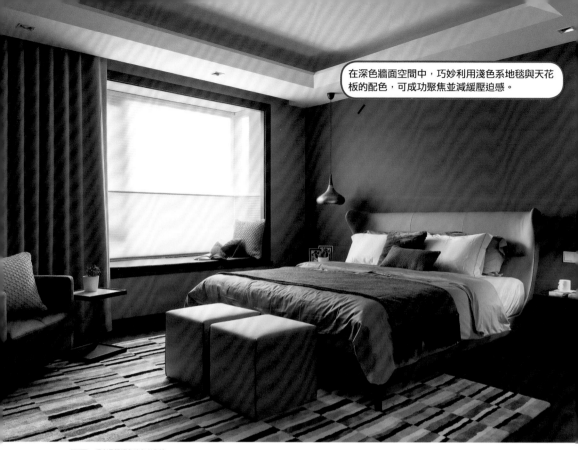

在深色牆面空間中，巧妙利用淺色系地毯與天花板的配色，可成功聚焦並減緩壓迫感。

得利電腦調色漆參考色號
Dulux 90RR 83/009

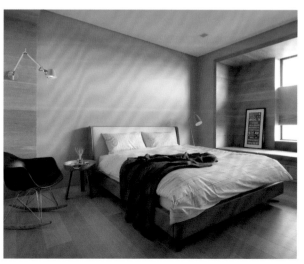

得利電腦調色漆參考色號
Dulux 30BB 83/018

13 ◆ 墨灰臥室中一窺奢華

以墨灰色主牆先為空間定出沉靜基調，且成為摩登造型床架的最佳背景，同時在寢具與窗簾上延續以深淺灰階鋪出層次感，最後將焦點放在古銅金吊燈與紅褐色抱枕，烘托出低調奢華。圖片提供 @ 森境 & 王俊宏室內裝修設計工程

14 ◆ 洋溢度假氛圍的湖水藍

房間內先藉由大量木皮設計讓生活與自然更貼近，同時選擇以夢幻的湖水藍為主牆上色，讓空間更加展現活力與朝氣；而灰色床架與白色的寢裝則點出輕鬆的度假氛圍。圖片提供 @ 新澄設計

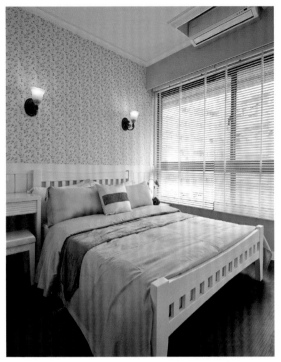

15 ◆ 流露美式鄉村獨有的靜美

臥房睡眠區鋪述了飽滿濃郁的鮮黃色，與碎花壁紙主牆相呼應，形塑出設計感的年輕氣息，並透過整排落地窗及木百葉納進採光，攬進寬敞通透的戶外視野。圖片提供 @ 禾捷室內裝修設計

得利電腦調色漆參考色號
Dulux 50BG 83/009

得利電腦調色漆參考色號
Dulux 23YY 62/816

16 ◆ 睡眠猶如靜謐的湖面

運用臥房內樑柱體隱形界定睡眠與閱讀區域，睡眠區由天花延伸至牆面以寧靜天藍色伴入好眠，櫃體則選用相近的藍綠色作為區分，讓室內猶如靜謐的湖面。圖片提供 @ 北鷗室內設計

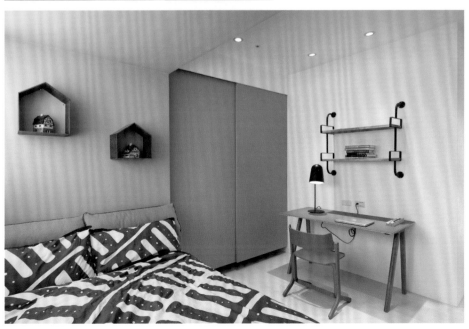

得利電腦調色漆參考色號
Dulux 43YY 78/053

得利電腦調色漆參考色號
Dulux 00NN 83/000

得利電腦調色漆參考色號
Dulux 74BG 61/206

得利電腦調色漆參考色號
Dulux 90BG 41/040

17 ◆ 讓空間變得沉穩好睡

為求整體空間一致性,將主空間色系延伸至臥房,不同於公共區域的清淺色調,臥房以帶灰的藍色做表現,加以素白櫃體適度提升明亮感,讓寧靜的睡眠空間不失小孩房應有活潑調性。圖片提供 @ 賀澤室內裝修設計

18 ◆ 深色木床頭牆創造紓壓感

主臥的床頭牆,利用深近似黑的咖啡色做鋪陳,藉由切割排列及前後層次,使得睡眠區不但能創造抒壓感外,同時在採光照射下,不同時間便有不同空間的表情變化。圖片提供 @ 橙白室內裝修設計

得利電腦調色漆參考色號
Dulux 50BG 83/009

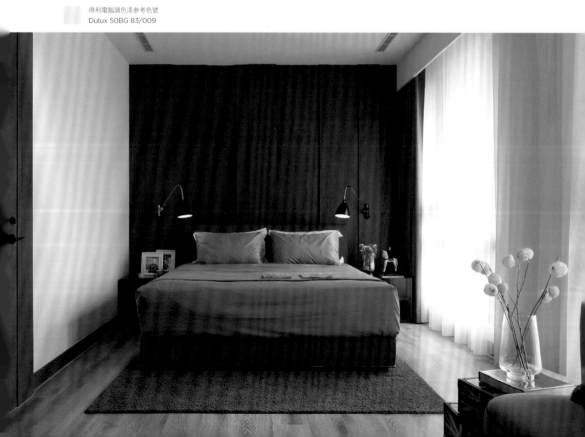

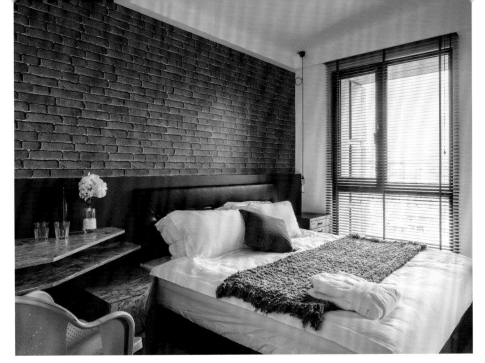

得利電腦調色漆參考色號
Dulux 10BB 83/020

得利電腦調色漆參考色號
Dulux 70RB 83/021

得利電腦調色漆參考色號
Dulux 53RB 76/067

得利電腦調色漆參考色號
Dulux 30BG 43/163

19 ◆ 搶眼卻不失沉穩的配色比例

以大量的白讓睡眠空間回歸極簡、單純，只簡單在背牆以黑色床頭板與紅色磚牆做出顏色對比層次，形成空間視覺重點，而黑紅兩色配色比例巧妙運用，藉此刻意強調紅磚的質樸視覺效果，替簡約現代空間帶來低調，不過度喧囂的寧靜氛圍。圖片提供 @ 懷特室內設計

20 ◆ 六角幾何營造主臥休閒感

主臥房則沿用客廳的活潑 4 色配色提案設計，但讓色塊變大變圓成六角形幾何，如同抱枕般堆疊的感覺，也大大減少原本細條型的緊湊，唯有這樣的塊狀色漆才能讓白色部分後推，造成空間感。圖片提供 @ 合砌設計

INDEX

設計師名單

庵設計店	03-595-5516	an.yangarch@gmail.com
寓子空間設計	02-2834-9717	service.udesign@gmail.com
森境＆王俊宏室內裝修設計	02-2391-6888	sidc@senjin-design.com
賀澤室內裝修設計	03-6681222	Hozo.design@gmail.com
開物設計	02-2700-7697	aa.aheaddesign@gmail.com
集集國際設計	02-8780-0968	gigi.design@msa.hinet.net
新澄設計	04-2652-7900	new.rxid@gmail.com
睿豐空間規劃設計	02-2336-1115	odio.designstudio@gmail.com
蒔築設計	02-8660-0368	shizhudesign@gmail.com
樂創空間設計	04-2623-4567	lechuang701@gmail.com
澄橙設計	02-2659-6906	chen2design.bruce@gmail.com
橙白室內裝修設計	02-2871-6019	service@purism.com.tw
優士盟整合設計	02-2321-7999	jessy@pointadv.com.tw
聯寬室內裝修	04-2203-0568	rien.kuan@gmail.com
蟲點子創意設計	02-8935-2755	hair2bug@gmail.com
馥閣設計整合	02-2325-5019	popo@folkdesign.tw
懷生國際設計	03-358-1768	wyson.design@gmail.com
懷特室內設計	02-2749-1755	takashi-lin@white-interior.com
繽紛設計	02-8787-5398	service@fantasia-interior.com

國家圖書館出版品預行編目 (CIP) 資料

好感空間色彩學：
懂設計更要懂色彩怎麼玩 /
得利色彩研究室著 . －－初版－－臺北市；
麥浩斯出版；
家庭傳媒城邦分公司發行，2016.11
面； 公分－－（Style；51）
ISBN 978-986-408-206-3（平裝）
1. 室內設計 2. 色彩學
967 105016866

Style51

好感空間色彩學
懂設計更要懂色彩怎麼玩

作者　　　　得利色彩研究室
文字編輯　　王玉瑤、許嘉芬、張景威、李寶怡、鄭雅分
責任編輯　　施文珍
圖表繪製　　Left Yang
封面 & 版型設計　　鄭若誼
美術設計　　鄭若誼、白淑貞、王彥蘋
行銷企劃　　呂睿穎

發行人　　　何飛鵬
總經理　　　李淑霞
社長　　　　林孟葦
總編輯　　　張麗寶
叢書主編　　楊宜倩
叢書副主編　許嘉芬

出版　　　　城邦文化事業股份有限公司 麥浩斯出版
　　　　　　地址：104 台北市中山區民生東路二段 141 號 8 樓
　　　　　　電話：02-2500-7578
　　　　　　E-mail：cs@myhomelife.com.tw

發行　　　　英屬蓋曼群島商家庭傳媒股份有限公司城邦分公司
　　　　　　地址：104 台北市中山區民生東路二段 141 號 2 樓
　　　　　　訂購專線：0800-020-299
　　　　　　讀者服務傳真：02-2578-9337
　　　　　　Email：service@cite.com.tw
　　　　　　劃撥帳號：1983-3516
　　　　　　劃撥戶名：英屬蓋曼群島商家庭傳媒股份有限公司城邦分公司

香港發行　　城邦（香港）出版集團有限公司
　　　　　　地址：香港灣仔駱克道 193 號東超商業中心 1 樓
　　　　　　電話：852-2508-6231
　　　　　　傳真：852-2578-9337

馬新發行　　城邦（馬新）出版集團 Cite(M) Sdn.Bhd.
　　　　　　地址：41, Jalan Radin Anum, Bandar Baru Sri Petaling,57000 Kuala Lumpur, Malaysia
　　　　　　電話：603-9057-8822
　　　　　　傳真：603-9057-6622

總經銷　　　聯合發行股份有限公司
　　　　　　電話：02-2917-8022
　　　　　　傳真：02-2915-6275

製版印刷　　凱林彩印股份有限公司
　　　　　　版次：2016 年 11 月 初版 1 刷
　　　　　　　　　2019 年 3 月 初版 2 刷

定價：新台幣 320 元
Printed in Taiwan